不一樣的美術鑑賞課

美術鑑賞課

日本鑑賞學習評量表

編著 新関伸也・松岡宏明
NIIZEKI Shinya MATSUOKA Hirotoshi

在學校從事美術教育的您雖然十分明瞭「鑑賞學習」的重要性，但對於「鑑賞學習指導」

是否感到無力呢？「對於指導學生進行鑑賞活動相當沒有自信」、「不知道如何設定學習

目標」、「不知道如何進行評量」、「完全不知道該怎麼教」等心聲是筆者執筆、出版本

書的動力。筆者及研究團隊是一群長年從事鑑賞教育的研究人員。

首先，為了理解日本國內現況，我們進行了全國性的調查。接著我們找尋幼稚園到高中、

各個教育階段的老師，與他們合作，進行學校現場的實踐研究。在老師們的協助與回饋之

下，理論研討與實踐研究兩者得以反覆實施，點滴累積研究成果、集結成本書的內容。

為了解決教學者「不知道該如何教」、「對於指導學生進行鑑賞活動感到沒有信心」等

困擾，我們製作了「鑑賞學習評量表」，作為規劃學習活動的指引。本書將介紹「鑑賞學

習評量表」的製作理念及使用方式，並提供相當的教學案例作為參考。本研究的教學對象

囊括幼兒到成人，即使是幼兒也展現了令人驚異的鑑賞學習成果。此外，筆者也曾親自到

臺灣的學校進行教學。我們發現，在各樣教學現場，教學者都能藉著「鑑賞學習評量表」

明確掌握學習目標與評量方式，獲得「以學生為主體」的學習成效。

本書共分三部：第一部為認識「鑑賞學習評量表」、第二部為使用「鑑賞學習評量表」、

第三部為活用「鑑賞學習評量表」，其中並穿插五篇「美術教育」專欄短文。本書想傳達：

美術鑑賞學習並非一次性的學習活動；同樣的作品，若是改變學習目標／觀點，又可以是另一堂課。此外，「鑑賞學習評量表」能幫助教學者進行教學省思，明確評估學習目標的達成狀況。

由衷希望本書能成為鑑賞教育的入門指引，協助各位教學者規劃學習活動、設定學習目標以及評量方式，帶給學習者愉快的鑑賞學習經驗。

新関伸也

III 活用

「鑑賞學習評量表」

I

認識

「 鑑 賞 學 習 評 量 表 」

識

―表現及鑑賞―

如果有人問：「您對美術課的印象是什麼？」，多數人大概會回答：「就是畫畫或動手做勞作。[1]」這麼說是沒有錯的，但有一個重要的活動被忽略了，那就是「觀看」。

當學習者在畫畫或做勞作的同時，他們也在「觀看」。他們注視自己畫出來或做出來的作品，甚至他們也「觀看」、關注其他同學的行為或作品。

「觀看」這動作可說十分自然並不自覺，正因這樣，當我們提到美術課的

時候，常忽略了「觀看」這行為，並且，「畫畫或是做勞作」和「觀看」兩者相輔相成，沒有哪一個比較重要，也無法獨立作業。

前述「畫畫或做勞作」在〈學習指導要領〉中就是「表現」領域，而「觀看」則為「鑑賞」領域。〈學習指導要領〉中明確記載「鑑賞」為訓練「思考力、判斷力、表現力」的重要方式之一。

鑑賞活動的樣貌

我們經常可以看到學校老師帶著學生鑑賞同學的作品，或是在校園中張貼學生的作品、舉辦「作品展」。

可惜的是，學生們似乎都不喜歡這種活動。當筆者訪談一些大學生，請他們談談記憶中的美術課，他們的回答竟然出現「鑑賞活動最無趣」、「我只要聽到那天要上鑑賞，就會非常失望、提不起勁」，而這種負面的回答不在少數。其實，筆者自己也非常不喜歡中學時期的鑑賞課。當時我會義務性地選幾張朋友的作品，寫或說出「這裡畫得不錯」、「這裡可以再更好」之類的評語，也幾乎未曾佇足觀看校內作品展。如果上課內容是鑑賞藝術家的名作，老師的解說也無法引起我的興趣，頂多為了聯考把作家、作品、作品名稱等背起來而已。總之，鑑賞就是非常無趣。「不！」，上述這些活動其實都不能稱為「鑑賞」。

我們的鑑賞學習指導，有很大的努力空間。

鑑賞學習指導的課題

在這邊利用一些篇幅，介紹研究團隊在二〇一五年，為了解教學現場的老師們對於鑑賞學習指導的想法，針對國中、小教師所進行的一份調查。[2]

根據統計的結果，對於進行鑑賞學習指導感到消極的小學老師之比例接近45％，國中老師則超過35％。[3]但如果是對於教美術（包含表現領域），感到消極的國小老師比例只有8％不到。從數字來看，可見得老師們對於進行鑑賞學習指導的態度非常消極。[4]不過，無論表現或鑑賞，都是十分重要的學習內容，老師不應偏廢某一方面。以數學科為例，我們不會同意老師因為不擅長「形狀」就不教這個部分，是同樣的道理。

這樣消極的態度是因為老師們「無法體會鑑賞的意義」，還是因為「孩子們不想學」呢？調查結果顯示以上皆非。無論是小學或國中，超過90％的老師回答「認同鑑賞學習的必要性」，

並有80％的老師回答「孩子對鑑賞學習感興趣」。[5]那麼，既然老師們認同鑑賞學習的必要性、學生也有興趣，究竟是什麼原因讓老師們對於鑑賞學習指導怯步了呢？

根據調查結果，筆者歸納出兩個原因。一是「時間不足」，一是「（鑑賞學習）相關教材不足」。有關「時間不足」的理由，以「教學時數不足以實施鑑賞學習」、「指導學生表現領域已經夠忙了」、「沒有備課時間」的回答為多數。有關「相關教材不足」，以「教師手冊等提供的資料太少」、「沒有投影作品用的設備」、「附近沒有美術館」等回答為多數。坦白說，筆者及研究團隊很難協助大家解決教學現場中各式各樣的問題。

不過，研究團隊也察覺這樣的教學困境中其實有著一個根本的、不應被忽視的問題，那就是有關鑑賞的「學習目標」及「評量標準」的設定。調查問卷設計時也包含了這部分。果不其然，正如我們所預測的，有許多老師對於設定學習目標及評量標準感到困難、棘手。[6]因此筆者團隊確立了研究的方向：研擬相關的「指標」以幫助老師們脫離目前的困境。

究竟何謂鑑賞

讓我們回到原點，邀請大家一起來思考「何謂鑑賞」以及「如何進行鑑賞學習指導」。

當各位聽到「鑑賞學習」或「鑑賞學習指導」時，心中是否浮現「很高尚、但很難」、「對美術史不熟就無法教」的想法？

讓我們換個角度思考鑑賞這件事吧。「鑑賞」應是觀看的人「賦予作品意義」的活動，而在鑑賞學習活動中，學習者應是這個活動的主體。如同「畫畫或動手做勞作」時，他們應該是開心的、活躍的。

法國藝術家杜象（1887-1968）曾說：「如果沒有觀眾，藝術根本不存在。」[7]一幅畫無法主動發出聲音、喚住從她面前漫步而過的人，開始自我介紹：「我是○○。」只有當人駐足「觀賞」作品時，作品才產生所謂「藝術的意義」。

並且，「觀看就是創作」。如同創作歷程，我們透過觀看整理自己的思緒及情感，並產出獨一無二、屬於自己的心象。因此觀看絕非被動的行為，而是主動的內在活動。

鑑賞學習的意義

所謂鑑賞學習，首先是由教學者提

供「觀看」作品的機會，「觀看」即為導入活動，屬於鑑賞學習指導第一步。為了讓學習者能藉著觀看產生屬於自己的想法，我們建議教學者精心策劃這一階段。

接下來是鑑賞學習指導的精髓——規劃一系列學習活動讓學習者自由地、愉快地整理自己眼中接收的訊息並賦予意義，在既深且廣、精彩又生動的藝術領域中，汲取養分並內化成自己的一部分。⑧

或許學習者會見樹不見林、眼光只停留在畫面中的某一個細節，也或許會憑自己的感覺或有限的生活經驗解讀畫面訊息，其中當然也會有學習者看著作品卻想到完全不相干的事。我們必須說，讓學習者自由地觀看很重要，包容、接納不同學習者的表現也很重要，但這樣的學習不過停留在入口罷了，請大家在自由觀看之後務必踏入鑑賞的殿堂。

【名畫／名作會說話】

此外，請大家一起來思考，進行鑑賞學習指導時不可少的步驟：選擇作品與主題設定。

前紐約現代美術館講師瑪莉亞・阿蓮那（Amelia Arenas）曾在訪日演講時提到：「名畫／名作會說話。」⑨ 名作經常充滿神秘的氣息，得以包容各樣的詮釋，並能超越時空撼動人心，也讓人總是不自主地有感而發。

年幼的學習者不一定只喜歡觀看其他同學的作品，因為他們總是期待自己趕快長大，對大人的世界懷有憧憬。我們觀察到的是：當年幼的學習者接觸到名畫／名作時就如同大人一般、甚至青出於藍，能向藝術家丟出直球、到棘手以至於無法積極投入鑑賞學習

彷彿面對面交流一般。

值得一提的是，名畫／名作也能幫助教學者精進教學。觀看一顆奇特的石頭或一般人造物品雖然也能稱為一堂鑑賞課，但因難以獲得其他教學者的共鳴、教學計畫無法作為其他人的參考，頂多就是一場獨樂樂的實踐研究，無法落實實踐研究的意義，更無法帶來影響力。因此許多人會選擇較為人知的名畫／名作來進行鑑賞學習指導，讓自己更好掌握、降低指導上的難度。

【鑑賞學習指導時的不安】

接下來，讓我們回到前面有關「學習目標」及「評量標準」的話題。在研究團隊的問卷中清楚顯示，許多教學者對於設定學習目標及評量標準感

指導。針對這個理由，筆者認爲其核心問題是「鑑賞學習表現」及「鑑賞學習意義」等概念過於抽象、以至於教學者難以掌握所導致。

我們經常規劃讓學習者自由發表個人想法的鑑賞課，現在邀請各位回想鑑賞學習指導的現場。在順利引導學習者發表之後，給予正面的回饋：「今天大家發言很踴躍喔！」、「平常省話一哥今天也很有貢獻呢！」。課堂上的氣氛熱絡、效果很好，十分有活力。只是，您上完課內心是否有些不安：「這樣的教學好嗎？」、「這樣的上課方式有學習成效嗎？」、「這樣的教學會不會『只有活動但沒有學習？』」。以上都是鑑賞學習指導、課堂採用開放式問題時，令教學者感到擔憂的部分。

如果教學者在上課前沒有訂下明確的學習目標，學習者的學習將淪爲聽天由命、視當天課堂狀況而定的現象。教學者將無法進行完整的評量，因爲只能依據課堂發表踴躍與否來判斷。並且，教學者也會失去檢核自己教學的視角，更看不到自己努力的價值與意義，當然也談不上所謂教學精進。

多數鑑賞學習指導之所以無法在課程結束時進行歸納性總結，是因爲教學者沒有設定明確的學習目標。請各位不用擔心，明確的學習目標並不會限制學習者的學習，倒是教學者會因著心中有明確的藍圖，在面對學習者各式各樣的看法、感知方式時不至於失去指導的方向，能有所依據地引導及掌握教學活動的進行。

開發「鑑賞學習評量表」

爲了克服這樣的課題，筆者及研究團隊開發了「鑑賞學習評量表」（請參照封底的附件）。「鑑賞學習評量表」是由鑑賞學習「觀點」及學習者學習表現之「等級」所構成的矩形表格。其中依照各項學習「觀點」標示出學習者不同「等級」的學習表現、作爲教學者參考的指標。它能幫助教學者分析眼前學習者的表現，設定「觀點」（學習內容）及「等級」（學習表現），爲訂定學習目標及評量標準的依據。

不過，我們不建議教學者一字不漏地把「鑑賞學習評量表」中所記述的「觀點」及「等級」，直接拿來當成學習目標及評量標準，因爲這個評量表如同「地圖」，是給大家方向、做爲參考用的。

◖◖◖ 當學習者透過鑑賞名作／名畫，體

驗了「觀看」的樂趣之後，他們會將
所學應用在其他同學的作品上，愉快
地體驗彼此作品中形與色的差異。並
且，如同前面篇幅所談到的，「創作」
與「觀看」是一體兩面、相輔相成的，
有深度的鑑賞活動也將幫助學習者發
展有深度的表現活動。

1) 托育中心、幼兒園的〈教保要領〉中，「表現」領域包含「畫圖、做勞作」等。〈學習指導要領〉中，國小階段「圖畫勞作」科的學習內容包含「造形遊戲」、「圖畫、立體製作、勞作」，國中階段「美術科」的學習內容則爲「圖畫與雕刻」、「設計與工藝」。

2) 平成26，27，28，29年（2014~2017）科學研究費補助金基盤研究（B）（一般）（編號：26285204）「有關學校美術鑑賞指導之推展及普及之實踐研究」（研究負責人：松岡宏明，共同研究者：赤木里香子、泉谷淑夫、大鳩彰、大橋功、萱のり子、新関伸也、藤田雅也）之研究內容。（回收問卷數，小學爲784件、國中爲930件。）

3) 有關實施鑑賞學習指導的積極度，「感到消極」、「感到有些消極」兩項回答的合計數值。國小「感到消極」的回答佔4.3%，「感到有些消極」佔39.9%。若是包含非美術科任之一般教師，「感到消極」佔5%，「感到有些消極」佔43.2%，比例更高。國中「感到消極」佔3.5%，「感到有些消極」佔32%。

4) 包含「表現領域」的圖畫勞作科指導，「感到消極」的回答佔0.3%，「感到有些消極」佔7.2%。

5) 有關鑑賞學習「不認同其必要性」的回答比例，小學「非常贊成」爲2.1%，「贊成」爲7.2%，國中「非常贊成」爲0.4%，「贊成」爲3.5%。關於鑑賞學習「學生不感興趣」的回答比例，小學「非常贊成」爲2.1%，「贊成」爲12.3%，國中「非常贊成」爲1.2%，「贊成」爲14.3%。

6) 國小階段，「覺得設定學習目標很困難」、「設定評量標準很困難」、「打分數很困難」的回答，「非常認同」與「認同」的比例合計後分別爲45.4%，57.4%，60.2%。而註3回答消極之問卷，顯示更高的比例，分別爲64.3%，75.6%，74.4%。國中階段，「覺得設定學習目標很困難」、「設定評量標準很困難」、「打分數很困難」的回答，「非常認同」與「認同」的比例合計後分別爲34.1%，47.3%，48.7%。而註3的問卷中，也顯示更高的比例，分別爲47.0%，63.7%，64.5%。有關註3、註4、註5、註6的詳細數據，請參照松岡宏明〈小學圖畫勞作科鑑賞學習指導之全國調查報告〉、〈中學美術科鑑賞學習指導之全國調查報告〉，《美術教育》No.301，日本美術教育學會，2017，P.60-75，或日本美術教育學會網站（http://www.aesj.org/）。

7) 筆者摘要。杜象說：「簡單說，創造的行爲並非只靠藝術家一方完成。名作若沒有鑑賞者則無法爲人知。沒有觀眾就沒人介紹、解說名作深厚的內涵，名作無法成爲名作。鑑賞者因「鑑賞」參與在名作的創作。」米歇爾・薩努夜（Michel Sanouillet）編著，《馬賽爾・杜象全著作》（北山研二譯），未知谷出版，1995，286頁。

8) 長田謙一〈表達這門學問——視覺文化社會的『生存力』與『藝術』〉.(演講稿)，《平成二十二年度美術館活用於鑑賞教育之指導者研習》，獨立行政法人國立美術館，2011，120頁。

9) 筆者整理第四回美術鑑賞教育論壇，上野行・研究負責人「由對話賦予意義的美術鑑賞教育」大會中瑪莉亞・阿蓮那特別演講之問題研討內容，（文部科學省第一講堂），2009。

2

「鑑賞學習評量表」

視學習者是否習得並具備活用該領域之知識與技能的能力。而所謂學習者的表現，指書面報告、學習檔案、討論參與、小組活動、口頭報告等。但

潮下，教育現場開始了所謂的「實作評量」（performance assessment）。「實作評量」是一種質性的評量，評量方式採用學習者的作品或實作表現，檢

｜鑑賞學習評量表｜

一九八〇年代有一些教育學者認為：「只憑著紙筆測驗無法測出學習者真正的學習成效」，在這股批評的浪

是，教學者在實際進行評量時卻發現上述學習者的表現很難量化、轉換成分數，成績容易淪為教學者個人主觀認定。於是作爲評量學習者學習表現時之評分準則——「評量尺規」應運而生，解決了教學上的難題。

「評量尺規」簡單說就是「教學者針對某一學習目標，設定教學過程中期待學習者習得之特定事項的一種工具[1]」，並且是一種「顯示達成度、有分數的指標」，必須「以文字清楚描述不同達成度之學習表現」[2]。

針對「鑑賞學習」，筆者與研究團隊編製了一套「評量尺規」幫助教學者分析、理解眼前學習者的學習表現，那就是「鑑賞學習評量表」。「鑑賞學習評量表」主要用於名畫/名作鑑賞學習，由鑑賞「觀點」及不同程度之學習表現「等級」所組成的雙向矩形表格。

它主要的功能是協助教學者進行課程設計、發展學習活動、並且將鑑賞學習結構化，並非教學者打成績用的評量標準。教學者在分析、了解教學對象的先備經驗之後，它能幫助教學者選定適當的「觀點」（學習內容）及「等級」（學習者學習表現之達成度）進行教學設計，也能幫助教學者解讀、釐清學習者的學習表現、判斷學習者的學習成效。利用它來進行教學實踐研究，也能幫助教學者在專業上成長、精進教學。

—「鑑賞學習評量表」的概念—

如前述，「鑑賞學習評量表」並非學習目標，也非評量標準，而是幫助教學者設定上述兩者的指標。以下介紹幾個基本概念。

（1）選定明確的「觀點」及「等級」將有助於整體教學設計

一般來說，教學者在鑑賞指導備課時通常會先考慮要給學習者看什麼、要選什麼作品。雖說作品的選擇很重要，但若總是先挑選作品的話，教學者其實忽略了眼前的學習者究竟需要什麼。因此，建議教學者先了解學習者的先備經驗，利用「鑑賞學習評量表」選定「觀點」及「等級」。如此一來，較容易規劃整體教學與挑選作品、設定題材，回應學習者需求。

（2）幫助教學者在教學中覺察自己教的是哪一個「觀點」、設定的是哪一個「等級」

當教學者決定進行對話式鑑賞活動時，常不自覺地設定了多個「觀點」，也不太考慮究竟學習者的學習表現應

該到達哪個程度。並且,當教學者認真回應學習者五花八門的回答時,一堂課的時間就漫無目的地過去了。筆者並不建議在一次授課中塞好塞滿、提及所有的「觀點」,即使是使用「鑑賞學習評量表」進行教學設計。建議教學者選定「觀點」、縮小範圍,確實掌握設定的「等級」,讓教學活動的脈絡朝著學習目標不偏移、不離題。

（3）作為評估一學期或整學年課程是否兼顧各項「觀點」、各個「等級」的依據

「鑑賞學習評量表」中的各項「觀點」及各個「等級」鉅細靡遺地、涵蓋了鑑賞學習的各個面向,〈與〈學習指導要領〉的關聯性記載在本書第三章〉。它能幫助教學者掌握「這一次的授課」與「這一次的作品」採用或不採用哪一個「觀點」、哪一個「等級」。因此,教學者在規劃「下一次的授課」與「下一次的作品」時,能迅速決定要採用哪一個「觀點」、哪一個「等級」。所以,「鑑賞學習評量表」能幫助指導者兼顧學期或整學年的課程規劃。如果「這一次設計以『形與色』為內容的課程,下次來試試『作品主題』的課程」,如果「上次進行『構成與配置』的教學,學習者都達到等級二『指出』,這次來試試等級三『說明』或是等級四『評論』。或者,「這學年前半段進行『造形要素與表現』,後半段來進行『關於作品的知識』」。所以說,年度課程規劃變得更有依據。它甚至可以幫助教學者自我成長、精進教學,例如覺察「自己在使用『鑑賞學習評量表』之前,好像總是在教某些『觀點』或『等級』,課程規劃不夠周全」等。

（4）「鑑賞學習評量表」非絕對標準,教學者可依學習者需求進行「客製化」調整

「鑑賞學習評量表」並非固定的尺規,而是一個可彈性運用的工具。建議各位教學者有彈性地、靈活地、甚至以批判的態度,將它調整成適合自己使用的一套基準。筆者由衷期待教學者能依據它,為自己的教學對象、為自己量身定做一份評量表。

（5）能與學習者分享,讓學習者理解學習內容與學習成效

必要的時候,教學者可將「鑑賞學習評量表」公開給學習者參考,讓他們理解學習目標為何。甚至各位教學

者可以試著以這一份評量表為基礎，和學習者一起製作屬於學習者個人的、新的「評量表」。相較於以教學者的角度編製而成的評量表，學習者更需要一份屬於個人、自我設定的學習評量表。

但是，不建議教學者將「鑑賞學習評量表」作為主要的評量工具，雖然它具備評估學習表現的功能。

一 「通用評量表」與「題材評量表」一

「鑑賞學習評量表」又分為「通用評量表」與「題材評量表」。「通用評量表」為適用於各種作品、記載了一般且基礎的鑑賞概念之評量表，而「題材評量表」則是指以特定作品為教學題材，具體記載學習者學習表現之評量表。

接下來具體地跟各位介紹「通用評量表」與「題材評量表」。

一 「通用評量表」的架構 一

請大家參考本書封底的附件——「通用評量表」。這是一個雙向表格，由五個「觀點」和四個「等級」構成；縱軸是「觀點」，橫軸是「等級」。

「觀點」分成「(A) 看法、感知方式」、「(B) 作品主題」、「(C) 造形要素與表現」、「(D) 關於作品的知識」、「(E) 人生觀」五種。

而「觀點 (C)」又分為三項：「(C) -1形與色」、「(C) -2構成與配置」、「(C) -3材料、技法與風格」，而「(D)」又分為兩項：「(D) -1歷史地位、文化價值」，「(D) -2與社會環境的關聯」。

一 「等級」設定 一

在各個「等級」的欄位中，記載著教學者所期待的、學習者的學習表現。在最右邊，向左依序為「等級2」、「等級3」、「等級4」，最好的表現是「等級1」。「等級1」是金字塔的底層、符合教學者期待的基準點，為最初的等級。而「等級4」為金字塔的頂端，是最高等級。

「等級二」與「等級三」就如同里程碑，為邁向金字塔頂端的不同階段之學習表現。

請各位教學者留意每個「等級」欄位中的動詞，「等級1」的動詞多為「感興趣」，「等級2」則是「指出」或是「想像」，「等級3」為「說明」，「等級4」則為「評論」。「等級1、2」主要焦點在學習者自身、內在產生的變化，而「等級3、4」

則著重學習者的口語表現，期待學習者能使用語言將自己的想法向外表述。換句話說，有深度的鑑賞學習「等級3、等級4」必定伴隨著較高層次的語言活動。

若是教學者以自身的價值觀對學習者的表達內容進行好壞、善惡的評價與判斷，那麼，由所有觀看者一起賦予意義的鑑賞學習將完全走調。筆者建議教學者在指導時，對於學習者「指出」、「想像」、「說明」、「評論」等發言進行確認之後，採取接納及鼓勵的態度，讓學習者擁有充分自由表達自己的看法、感知方式。

一「等級」與發展階段一

在評量表中的各個「等級」設定不是以兒童發展階段為基礎，也並非年齡愈大「等級」就愈高。請各位教學者留意，在同年齡階段的學習者會出現各個「等級」的學習表現；小小孩有小小孩的表現方式，大孩子則有大孩子的表現方式。幼兒依據該年齡階段的發展與能力會出現「等級4」的學習表現，而高中生也會有停留在「等級1」的學習表現。舉例來說，若是我們將圖示期的小一孩子和寫實期的國一孩子互相比較，認為小一孩子的圖畫是「等級1」，而國一孩子的圖畫是「等級3」，這不是很荒謬嗎？應當依據發展階段，考量孩子在三歲的當下、六歲的當下、十二歲的當下所具備的能力不是嗎？當孩子能充分展現符合其年齡階段的最成熟行為，那不就是最高等級了嗎？鑑賞也是同樣的道理。

並且，所謂「發展」應指質的改變，而不應單指量的改變，例如能做的事越來越多。這樣的概念在造形、繪畫的美術領域更應當被強調。

所以，不管學習對象是幼兒或是高中生，我們可以選用同樣的作品當成題材進行鑑賞學習。「鑑賞學習評量表」是一個不分學制、年級，能讓學習內容更明確，即使面對不同學習對象也能讓學習更「聚焦」的工具。

一「觀點」與「等級」之關係一

接下來筆者將介紹各項「觀點」與各個「等級」之間的關係。

（A）看法、感知方式

「自己的」是關鍵字。每個人的看法、感知方式都很珍貴。但在不同的學習者發表不同的想法之後，教室裡的學習活動只停留在「每個人都不一

樣，真好」的結論，會令人有此遺憾。

鑑賞活動時，學習者在學習有關作品主題和造形等知識的同時，也接觸其他同儕及教學者的想法、接受他人的刺激。在這個過程中學習者有時會確立自己的想法、變得更有自信，有時也因著同儕間的互相激盪、改變了個人想法而成長。筆者建議教學者扮演推手的角色，幫助學習者有根據地分析、表述自己內心變化的過程與同儕分享。

有名的童謠詩人金子美玲在她的詩裡中歌頌：「我們不一樣，我們都很好」，而不是「我們不一樣，很好」。學習者在課堂上聆聽同學、互相交流並改變、成長的同時，也看重、認同自己與同學，這是筆者自許能在鑑賞學習中實現的理念。

（B）作品主題

在這個觀點中，請各位留意的關鍵語詞是「作品傳達的主題」，而非「作品主題」或是「作者寄託於作品的想法」。在這個過程中學習者為中心的活動，而非被動接受「作者原意」的活動。「鑑賞」應是以鑑賞者為中心的想法，變得更有自信，有時也因著同儕間的互相激盪、改變了個人想法和美術史專家的意見當成正確答案用來教學，那麼這堂課不過是一堂以獲得知識為學習目標的課程。而且，在O與X的世界中沒有鑑賞自由的容身之處，也背離「鑑賞學習評量表」為釐清、理解學習者學習表現的設計理念。筆者深切自許：重視學習者的想法、期待他們能成為超越藝術家與美術史專家的鑑賞者，也幫助他們能樂在修煉「個人看法」、與同儕產生共鳴、或傾聽他人的意見幫助自己成長的過程。

（C）造形要素與表現

這個觀點涵蓋了作品的「形與色」、「構成與配置」、「材料、技法與風格」等三個面向，討論美術之所以為美術的佐證為何、也討論造形要素與表現。從三個面向來討論造形要素與表現，會讓教學者更容易釐清學習者的反應，例如：「甲同學的發言是有關物件在畫面上的位置，這屬於作品的畫面構成。」若是教學者能迅速判斷學習者的反應屬於哪個面向，會更容易進行下一步的指導。

（D）關於作品的知識

當學習者在學習「造形要素與表現」時，單從觀看作品即可發現許多線索，發表與分享時不乏話題。然而，當學習者在學習「關於作品的知識」時，

靠著觀看作品能發現的訊息卻十分有限。因此，教學者必須提供合適的補充資料，督促學習者藉著作品解說、學習單、書刊或查閱資料等，自主地進行知識補充。這麼做的目的是為了讓學習者能想像並說明有關作品在美術史上、文化上的意義與價值，甚至能與同儕互相交流作者的原意和人生觀，及作品對社會環境所造成的影響等訊息。如此一來，在知識更上一層樓的同時，學習者也會察覺「藝術」是一件關乎眾人的事，能使人思想上產生變化或是給人嶄新的發想。

（E）人生觀

　所謂鑑賞學習是指導學習者在教學者的引導下，和班上同學一同接觸、學習作品主題與造形要素、關於作品的知識等主題，並藉這樣的過程形塑自己的看法、感知方式並發現新的自我的立場，也包含在「人生觀」的學習內涵當中。

　當進行「（A）看法、感知方式」的學習活動時，教學者很容易在一堂課中觀察、分析與判別學習者的學習表現，但在學習「（E）人生觀」時，教學者卻很難在一堂課中觀察到學習者完整的學習表現，因為「（E）人生觀」帶給學習者的影響並非短時間可見，或許幾年後學習者才察覺自身的改變，也或許自身的改變在長大成人之後才以不同的樣貌展現出來。因此，筆者與研究團隊當初設立這個觀點的用意，就是為了讓大家理解美術作品給人的影響是深遠的，不僅作用於觀看的當下而已。

　筆者在研究時發現，作品對於個人「人生觀」的影響，具有個別差異性、有各式各樣的呈現方式。鑑賞者可能會對作品產生敬畏之心、或不由自主地尊敬作者等。如前述，當鑑賞者自我意識覺醒時，筆者發現鑑賞者對於人生目的和意義的基本看法可能因此動搖、調整，使得內心世界瞬間開闊。鑑賞者也可能出現對作品不認同的情緒。各種反應可說是不勝枚舉、變化萬千。有時作品蘊含的氣場能正增強鑑賞者個人對於人生的某些看法與態度，有時也會使鑑賞者個人對於人生的某些看法與態度反彈或反感而確立了某些背道而馳的信念。這真是美術鑑賞得天獨厚的魅力。若學習者受到作品的影響、內心產生了不明的情緒或是想法，能不被其吞噬或被牽著鼻子走，繼續保持冷靜與客觀

　並且，「觀點（A）與（E）」，其實是關乎情意領域的學習，個人感

受與體會的反應及表現，無關作品鑑賞，影響可能極為深遠。此外，情意領域的學習需要透過「（B）、（C）、（D）觀點」的學習過程作為輔助，無法個別達成。因此，「鑑賞學習評量表」在「觀點（A）」欄下方、「觀點（E）」欄上方以兩條分隔線來區分，呈現這樣的特質除了美術，也適用所有的學科。當教學者試圖在各個學科領域培養學習者之「看法、感知方式」與「人生觀」時，都應該具備這樣的認識。綜上，筆者相信所有教學者的教學計畫都具備此方面的內涵，於是將「觀點（A）」與「觀點（E）」納入，將其當成必須、不可或缺的學習內容之一。

如前述，鑑賞學習可謂超越美術的學科概念，是一種能開發適用於各種情境之能力的學習活動。而「鑑賞學習評量表」則是以美術固有的學科學習內容，也就是「（B）、（C）、（D）觀點」，結合「（A）與（E）觀點」，以加深學習內涵並將其結構圖像化的一套參考圭臬。

【題材評量表】

是以文字具體描述某一作品的學習表現，協助教學者觀察、分析與判斷之用的「評量尺規」，稱為「題材評量表」。

請參照葛飾北齋《富嶽三十六景》之〈神奈川沖浪裡〉的「題材評量表」。在評量表中，「觀點（B）至（D）」的各欄位，以上下並列的方式，呈現了「通用評量表」與「題材評量表」。

至於「（A）看法、感知方式」、「（E）人生觀」則無「題材評量表」的等級設定，其理由如前述，「觀點（A）與（E）」的學習需藉由「觀點（B）、（C）、（D）」的學習活動來達成，我們無法推定特定作品「（A）與（E）」的學習表現，因此題材評量表當中沒有「（A）與（E）」之等級設定，而以「通用評量表」的文字敘述作為分析學習者學習表現的依據。

有關「（B）作品主題」各階段的學習表現，「等級1」至「等級4」之說明如下：首先，學習者對巨浪、富士山、船等感興趣並進行解讀是為「等級1」；仔細觀察後若能指出作者如何利用形、色與構圖表現自然姿態則是「等級2」。若學習者不只簡單敘述、指出自己眼見事物，而是有條理地、改變表達方式說明這件作品

鑑賞學習評量表

葛飾北齋《富嶽三十六景》之〈神奈川沖浪裡〉 題材評量表

觀點 \ 等級		等級 4 ★★★★	等級 3 ★★★	等級 2 ★★	等級 1 ★
(A) 看法、感知方法	通用評量表	聆聽他人對作品主題、造形與相關知識的看法，並分析、表達自己的看法與感知方式。	聆聽他人對作品主題、造形與相關知識的看法，並表達自己的想法。	對於作品主題與造形，擁有自己的想法。	對於作品中感興趣的部分，擁有自己的想法。
(B) 作品主題	通用評量表	理解作品傳達的主題，並進行評論。	想像作品傳達的主題，並進行說明。	想像作品傳達的主題。	解讀作品中自己感興趣的部分。
	題材評量表	理解作者如何運用形、色與構圖表現大自然「靜與動」的蒙太奇效果等，並有根據地進行評論。	說明作者如何運用形、色與構圖表現自然姿態。	指出作者如何運用形、色與構圖表現自然姿態。	對巨浪、富士山、船等感興趣並進行解讀。
(C) 造形要素與表現 — (C)–1 形與色	通用評量表	理解作品中形與色所包含的意義與特徵，並進行評論。	說明作品中形與色所包含的意義與特徵。	指出作品中形與色的特徵。	對作品中的形與色感興趣。
	題材評量表	理解波浪獨特的形狀、富士山給人的安定感、藍與白交織而成的協調效果等，並有根據地進行評論。	說明波浪獨特的形狀、富士山的安定感、藍與白交織而成的協調表現等。	察覺波浪的形狀、藍與白的色調層次，並指出其表現及優點。	對巨浪、富士山、船等的形與色感興趣。
(C)–2 構成與配置	通用評量表	理解作品的構成與配置所包含的意義與特徵，並進行評論。	說明作品的構成與配置所包含的意義與特徵。	指出作品的構成與配置所包含的特徵。	對作品的構成與配置感興趣。
	題材評量表	理解波浪與富士山的遠近感、大小的對比、三角形反覆出現的構圖、處於對角線上的浪頭、山頂的位置等表現，並有根據地進行評論。	說明波浪與富士山的遠近感、大小的對比、三角形反覆出現的構圖、處於對角線上的浪頭、山頂的位置等細節所包含的意義。	指出波浪與富士山的遠近感、大小的對比、三角形反覆出現的構圖、處於對角線上的浪頭、山頂的位置等細節。	對於畫面中巨浪與小富士山等的位置感興趣。
(C)–3 材料、技法與風格	通用評量表	理解作品運用的材料、技法及風格所包含的意義與特徵，並進行評論。	說明作品運用的材料、技法及風格所包含的意義與特徵。	指出作品運用的材料、技法及風格所包含的意義與特徵。	對作品運用的材料、技法及風格感興趣。
	題材評量表	說明多色印刷木刻版畫的特徵及其製作程序所包含的意義與特徵，並有根據地進行評論。	說明多色印刷木刻版畫的特徵及其製作程序所包含的意義與特徵。	指出木刻版畫的表現與特徵。	對木刻版畫感興趣。
(D) 關於作品的知識 — (D)–1 歷史地位、文化價值	通用評量表	理解作品在美術史上的意義及文化價值，並進行評論。	說明作品在美術史上的意義及文化價值。	想像作品在美術史上的意義及文化價值。	對作品在美術史上的意義及文化價值感興趣。
	題材評量表	說明浮世繪為江戶時代庶民文化的代表，且對西方藝術作品帶來巨大影響，並有根據地針對作者的歷史地位進行評論。	說明浮世繪為江戶時代庶民文化的代表，且對西方藝術作品帶來巨大影響，歸納出作者的歷史地位。	想像作者是浮世繪重要的畫家。	對作者及浮世繪作品感興趣。
(D)–2 與社會環境的關聯	通用評量表	理解作者的想法、作品對社會環境造成的影響，並進行評論。	說明作者的想法、作品對社會環境造成的影響。	想像作者的想法、作品對社會環境造成的影響。	對作者的想法、作品對社會環境造成的影響感興趣。
	題材評量表	在受歡迎的浮世繪作品中，理解作者的原創表現如何影響一般人們對大自然的看法，激發了他們的想像力，並進行評論。	在受歡迎的浮世繪作品中，說明作者的原創表現如何影響一般人們對大自然的看法，並激發了他們的想像力。	在受歡迎的浮世繪作品中，想像作者的原創表現如何影響一般人們對大自然的看法。	對作者的原創表現如何影響一般人們對大自然的看法感興趣。
(E) 人生觀	通用評量表	體會作品影響自己的想法及與外界連結、互動的方式，進而調整自己。	體會作品影響自己的想法及與外界連結、互動的方式。	關心作品對自己想法產生的影響。	關心作品對自己心情產生的影響。

如何表現大自然，則爲「等級3」。若是理解這件作品中「動與靜」的蒙太奇效果之後，再進一步對其有根據地進行評論則是「等級4」。

「（C）―1形與色」的學習表現中可能出現的發言則有：如爪子一般、造形獨特的浪頭、富士山的形狀給人安定感、藍與白的色調層次及其交織而成的協調表現。「（C）―2構成與配置」則可能提及波浪與富士山的遠近感、大小的對比、三角形反覆出現的構圖、山頂的位置、波浪頂端位於畫面之對角線上等視覺效果之細節。「（C）―3材料、技法與風格」則可能提及木刻版畫的表現、多色印刷木刻版畫的特徵及其製作的程序等。

實際授課時，建議教學者先請學習者分享畫面中吸引自己的部分，也請學習者接納彼此的發言。接下來，教學者可以試著詢問：「你爲什麼會這樣想呢？」讓學習者試著說出理由，換一種表達方式。再來可以使用分組或全班討論的教學策略，使學習者更進一步解讀、修正或堆疊，有根據的開拓自己的想法。教學者所扮演的角色爲適時地給予刺激、補充資料、幫助學習者確立自己的想法，並引導學習者對於作品的表現方式，或針對其他同儕的發言進行評論。

在「（D）―1歷史地位、文化價值」的學習活動中，建議教學者先引導學習者對北齋這位作者感到好奇，「這是一位什麼樣的人呢？」，接下來，「浮世繪是什麼樣的作品呢？」[4]、「還有其他浮世繪的作品嗎？」，讓學習者對於浮世繪這個領域感興趣。其次，讓學習者逐步理解「浮世繪爲江戶時期的庶民文化代表」、「帶給西洋畫巨大的影響」並且「北齋這位作者在歷史上有舉足輕重的地位」，循序漸進地進行深入的探討。在「（D）―2與社會環境的關聯」的活動中，則可從當時受到眾人喜愛的浮世繪著手，帶著學習者逐步認識、說明或評論北齋獨具一格的表現手法如何改變當時人們對於大自然的認識、帶領社會大眾馳騁於想像的世界。指導時建議採用作品比較的方式，例如與其他浮世繪作者的作品或是西洋作品進行比較。

本書所編製的「題材評量表」，僅爲簡單範例，提供各位教學者參考。狹小的方格中實在無法完整呈現這件曠世巨作的魅力。此外，有關評量表中出現的「感興趣」、「說明」、「指出（想像）」、「說明」、「評論」等動詞，或許各位心中正疑惑：「可否再具體

地、詳盡地說明一些？」、「究竟什麼樣的表現才算達成各個等級？」。請容許筆者就此打住，因爲若是花費力氣編製過於詳盡的說明反而會造成教學者的負擔，讓您無法掌握眼前學習者眞實且具體的表現，變得本末倒置。5

此外，雖說構思教案、題材研究時，製作「題材評量表」是一件極爲重要的事，但請大家不要試圖一口氣編製所有欄位，因爲這負擔太大。教學者只要針對自己教學計畫中選定之「觀點」進行編製即可。另，教學者也無需拘泥於「鑑賞學習評量表」的格式，應盡可能想像學習者各種可能的學習表現、並試著列舉出來。無論如何，請試著用文字表達並記錄自己的想法。評量的觀點與標準不能只放在頭腦裡，而是必須用文字明確表述，教學者才能清楚地掌握自身的教學設計、幫助自己成長、精進教學。

1) 佐藤浩章，井上敏憲，俁野秀典譯，（2014）。Dannelle D. Stevens, Antonia J. Levi著。《大學教員用之評量尺規》。玉川大學出版部。2頁。

2) 田中耕至編著，（2003），《開創教育評量未來　依據學習目標評量之現況、課題、展望》，ミネルヴァ書房。205頁。

3) 三井秀樹將「構成的原理及要素」整理如下：「形體」爲「造形要素」與「造形秩序」構成，「造形要素」包含「形」、「色」、「材料」、「質地」、「光」、「運動」、「科技」等，「造形秩序」包含「協調」、「對比」、「多樣性」等分類，以上建立在「對稱」、「比例」、「平衡」、「規則變化」、「構成」的元素之上。三井秀樹（2006），《新構成學》圖書印刷。27頁。

4) 譯者整理。興起於江戶時期的日本藝術風格。「浮世繪」之「浮世」源自佛教用語，相對於西方淨土，人們所處、不確定之現實環境稱爲「憂世」，爾後意指在不確定之現實環境中及時行樂之生活態度。「浮世繪」多爲描繪當代生活、流行文化、娛樂等的藝術作品。

5) Jerry Z. Muller著，松本裕譯，（2019），《過度評量－爲何實作評量會失敗》，みすず書房。書中收錄許多對於「評量標準」過於執拗導致的失敗實例。

2
認識「鑑賞學習評量表」

31

學校常見的「鑑賞活動」

老　師　接下來，請甲同學到前面來。請將作品給大家看看，你畫了什麼呢？

A同學　我畫了挖地瓜。

老　師　哪裡花了你最多時間？

A同學　地瓜。

老　師　你怎麼畫呢？

A同學　我畫了很多鬍鬚。

老　師　還有什麼地方想跟大家分享呢？

A同學　地瓜上面的泥土，我用水彩把地瓜塗黑。

老　師　你很努力喔。大家給他鼓掌。

全班拍手。

老　師　B同學，你覺得他地瓜的鬍鬚很多、很好。

B同學　我覺得他地瓜的鬍鬚很多、很好。

老　師　乙同學，你覺得甲同學這張圖哪裡畫得很好？

C同學　我和乙同學一樣，而且我覺得他把有泥土的地方塗黑很好。

老　師　嗯嗯，甲同學畫了很多地瓜的鬍鬚，還把有泥土的地方塗黑，這兩個地方畫得很好。甲同學，大家都讚美你，真好。大家都很厲害，都發現了甲同學畫得很好的地方。大家給自己一個鼓勵。

全班拍手。

老　師　接下來換了同學囉。請到前面來，將作品給大家看看。

這是學校裡常見的鑑賞活動，但這是鑑賞活動嗎？「鑑賞」的主角應該是鑑賞者，但上述的活動不過是作者向其他的同學介紹自己的作品而已。其他同學被動地接收了：「他畫了這個啊！」、「他是這樣畫的喔！」、「他要我看這個部分！」等訊息。若是被老師點到、卻又沒辦法回答老師的問題時，只要複誦作者的說詞就可以安全過關。這眞是個重複又無趣至極的活動。

為什麼會這樣呢？因為作者一開始就把自己的創作原意及努力表現的部分說破了。其他的孩子在聽完作者的解說之後，因受到作者的影響、或顧慮作者的感受，就不願再提出其他的意見或是說出新的想法。也就是說，當「畫畫和做勞作」的時候，老師總是說：「大家隨著自己的意思、自由地畫（製作）吧！」，但鑑賞活動時，孩子卻無法隨心所欲地、自由地觀看與發表，而多數老師並不自知。一言以蔽之，作品鑑賞若是由作者來開場，洋洋灑灑地說完了自己的創作理念，就如同潑了一盆冷水在鑑賞者身上，澆熄了鑑賞的樂趣。這樣的場合更貼切的定義應該是「發表活動」而不是「鑑賞活動」。

各位讀者到美術館的時候，有見過作者站在自己的作品旁邊嗎？通常沒有。作者若是在作品旁邊認眞地、積極地解說自己的創作理念，觀看者觀看的自由不就被影響了嗎？策展人所撰寫的作品解說則給人較為含蓄的感受，因為那不過是一位鑑賞者的看法。

話說回來，鑑賞者若是能藉由觀看賦予作品意義，或將作者創作的過程當成自己的親身體驗、感同身受並沈醉其中，那會多麼地愉快啊！這就是鑑賞帶給人的樂趣。學校「鑑賞活動」更應是一場心靈饗宴，讓鑑賞者發現彼此看法、感知方式的不同，感受「這樣的看法也很有道理。」、「看起確實是這樣呢！」的樂趣，具有彼此接納、發現新價值等的意涵。有時候，作者在這樣的活動中會改變對自己作品的看法、發現新的自己，也是一種愉快的體驗。因此筆者由衷希望學校的「鑑賞活動」能變得更活潑、更生動。

3

與〈學習指導要領〉的關聯性

一〈學習指導要領〉與鑑賞學習一

〈學習指導要領〉是國家頒布的法令，明確規範學校課程之學習目標，以確保學校教育的整體目標能被實現。日本政府一九五八年正式頒布〈學習指導要領〉沿用至今，其中小學階段的「圖畫勞作」科與國中階段的「美術」科之課程中，「鑑賞」與「表現」並列為兩大學習內容。「鑑賞」亦與繪畫、雕刻、設計、工藝等並列，為其中一種學習項目。

但令人遺憾的是，在〈學習指導要領〉中佔有一席之地的「鑑賞」學習似乎沒有被正確地理解，並確實地實踐在學校課程中。這也是筆者及研究團隊提出「鑑賞學習評量表」的出發點。接下來筆者將利用一些篇幅帶領各位宏觀地理解〈學習指導要領〉是何等重視藝術鑑賞學習，並說明〈學 ●1

習指導要領〉與「鑑賞學習評量表」的關聯性。

——解套「學生取向」與「學科取向」間的對立及培養紮實的學科能力——

若是宏觀地分析〈學習指導要領〉的改革歷程，我們即可明白〈學習指導要領〉一直在兩個對立的教育觀當中搖擺、修正；若非「學生取向」的經驗主義即為「學科取向」的系統主義，若非「自主的學習」即為「灌輸式的被動學習」。

二次大戰後，被視為新時代教育、肩負復興重任的〈學習指導要領草案〉（一九四七年頒布，一九五一年改訂），採用了美國「以學習者為中心」的經驗主義教育，因為美國在當時被視為教育先進的國家。但是到了一九五八年，公立學校即將採用當時

實驗中的〈學習指導要領〉作為正式課程時，卻在「不符合日本實際狀況」、「必須重視科學及技術教育」等反對聲浪中轉向成系統主義教育。

這政策實施後，升學考試下偏重學科能力、民眾偏好高學歷、填鴨式教學等成了社會問題。為了改善這樣的情況，〈學習指導要領〉在一九七七年再次改訂、提出「寬鬆教育」的理念。所謂「寬鬆教育」意指刪減部分學習內容，一九八九年並提出看重情意領域學習內涵的「新學力觀」、一九九八年提出「生活能力」等，成為整合各面向、不偏重知識及技能、以培養健全人格為目標的教育理念。

但是，實施之後卻出現日本學生在國際比賽中學科能力不足的問題，導致「寬鬆教育」在無法遏止、高漲的

負面聲浪中黯然退場，由「脫寬鬆教育」取而代之。〈學習指導要領〉在二〇〇八年再次修訂、頒布，開始了「脫寬鬆教育」，也就是數理學科等的授課時數增加並刪減綜合學習的時間。

經過半世紀，我們可以發現〈學習指導要領〉的教育方針像鐘擺一樣、一直在「學生取向」與「學科取向」之間不斷修正、擺盪。（圖1）不過

經驗主義　寬鬆　新學力觀　生活能力　　　系統主義　脫寬鬆　被動灌輸　看重學力

學生取向　　　　學科取向

圖1　教育方針的擺盪

一脈相承、沿用至今。所謂「新學力觀」意指學科能力是由「認知領域」和「情意領域」，也就是「知識、技能」和「興趣、意願、態度」共同組成，並且這兩個領域彼此不衝突。

二〇〇八年修正後的《學習指導要領》中，明訂「生活能力」三要素爲「豐富的心靈」、「健康的身體」與「紮實的學科能力」，試圖解套教育政策在兩個極端間擺盪了超過半世紀的現象。而「紮實的學科能力」整理後如下：

（1）學習基礎的知識與技能。

（2）學習活用知識與技能及發揮思考、判斷、表現等能力以解決問題。

（3）以主動的態度進行探索的學習。

接下來二〇一七年的改訂將這樣的理念發揚光大，改革內容包括具體的授課方式與不間斷地提升教學品質、教師精進等教學管理的概念。而「紮實的學科能力」則由「資質與能力」三支柱承接：「（1）知識與技能」、「（2）思考、判斷、表現等能力」、「（3）學習力與人文素養」，所有學制、所有學科的課程總目標重新以這三面向來呈現。如此一來，常年擺盪在對立的「學生取向」、「學科取向」的教育政策，在「紮實的學科能力」下緩和、平息了。

「鑑賞」在《學習指導要領》中的定位之演變

在一九五八年的《學習指導要領》中，國小階段「圖畫勞作」科的學習目標雖然列出了「鑑賞」的項目，但其內容從第一到第四學年完全不見「鑑賞」兩字，只有在「指導上的留意事項（4）」中出現「鑑賞指導於表現活動時一併實施。」的敘述。到了第五、第六學年出現「作品鑑賞」，規定一學年授課時數最低不得少於該科教學時數5%的敘述。

相較於此，國中階段的「美術」課程中則明訂了「A表現」、「B鑑賞」兩大學習內容，「鑑賞」最低授課時數則呈現由少到多、一到三年級的比例逐年增加的趨勢：第一學年爲5%、第二學年爲10%、第三學年爲20%。

在一九六八年改訂時，小學階段及國中階段的學習內容皆明訂了「A繪畫」、「B雕塑」、「C設計」、「D立體製作」、「E鑑賞」等五個項目，而小學階段「圖畫勞作」課程中的「鑑賞」項目，仍舊維持最低授課時數爲

5%。與指導相關的指示內容沒有調整，依舊是「第一至第四學年的鑑賞指導可與其他學習內容之表現活動一併實施。」

然而在國中階段的「美術」課程，第一學年最低授課時數比例為10%，第二、第三學年為20%，雖然第三學年的最低授課時數沒有變動，但第一、第二學年之比例比一九五八年的版本增加了一些。

接下來是一九七七年政策大轉向、統整以往仔細劃分為五個項目的學習內容，並不再規範各學習項目的最低授課時數。有人認為，一直以來「鑑賞學習」之所以不受重視就是因為學習指導要領中一直明確規範各學習項目的最低授課時數；而鑑賞學習分配為最多，小學階段為78%、國中階段為88.2％。

不過，當我們仔細考察一九六八年〈學習指導要領〉中與「鑑賞」相關的文字敘述時，小學階段、國中階段還都出現了「發現」、「明白」、「理解」等與知識學習有關的用詞，但在小學階段中「對話、分辨、比較、確認、體會」及國中階段「體會、感受、有意願、重視、深刻體會、思考、關注、感受鑑賞的樂趣、體悟、提升人文素養」等與思考、判斷、或與態度相關的詞彙也相當多。

接著，一九七七年的版本當中，小學階段已經完全找不到與知識理解相關的文字敘述，只有在國中階段的第三學年出現一處：「理解藝術能幫助我們認識世界各國文化及能在國際交流時發揮表達善意、建立友誼的功用」，除此之外，整體內容敘述可說

到的時數寥寥無幾、隱含輕視之意，導致多數教師未能確實進行鑑賞學習指導。當時經常可以聽到老師們這麼說：「授課時數已經這麼少了，怎麼還有時間分給『鑑賞』呢？」、「鑑賞活動過於偏重知識的學習，對於培養學生的創造力一點幫助都沒有。」也就是說，老師們普遍認為藝術教育最重要的目的在於培養學生的創造力，而表現活動就是培養學生創造力的方式，名畫的鑑賞活動不過就是有關美術史等知識的學習，只會妨礙學生創造力的養成。

這樣的想法甚囂塵上。當二〇〇三年筆者與研究團隊進行第一次的全國調查研究時，其中「無意願進行鑑賞指導的理由」[3][2]之回答以「授課時數太少、無法再撥出時間進行鑑賞活動」為最多，小學階段為78%、國中階段為

是以心情和態度為主。

接著，一九九八年、二〇〇八年的改訂版本也同樣沒有出現阻礙學生創造力養成的相關語詞。雖然二〇〇八年的改訂所提及的「紮實的學科能力」，歸類在「知識、理解」的範疇內，但這並不代表有關鑑賞的學習內容屬於知識領域。

——「鑑賞學習評量表」與〈學習指導要領〉的關聯

首先跟讀者分享的是，「鑑賞學習評量表」並非筆者與研究團隊遵照〈學習指導要領〉的指示進行編製的，乃是經過正確解讀〈學習指導要領〉的意涵、理解美術學習中「鑑賞」的重要性後，整理而成的指導及評量的參考方式，並且期待將其推廣。

如前述，一直以來小學及國中階段的「鑑賞」學習絕非單屬於知識領域。

有人認為以往〈學習指導要領〉的表述是為了緩和「自主學習」與「被動式灌輸學習」之間的衝突。二〇〇八年改訂所提及的「紮實的學科能力」，除了試著解套「自主學習」與「被動式灌輸學習」之間的對立，似乎也開始思考藝術學習能培養學生何種資質與能力、並摸索今後藝術學習的目標與方向。

在這樣的脈絡中，二〇一七年的改訂將「鑑賞能力」從「知識、理解」的範疇中重新劃分至課程總目標之「思考、判斷、表現等能力」方面。

因應這樣的改變，「各學年學習目標項」中出現了以下的敘述：分享個人之「看法、感知方式」以及加深個人之「看法、感知方式」。

（2）

的「（A）看法、感知方式」所記載的學習表現，完全呼應了〈學習指導要領〉的指示，就是擁有個人的看法、感知方式並使其變得更有深度。

同時，「鑑賞學習評量表」的觀點「（B）作品主題」、「（C）造形要素與表現」也呼應了〈學習指導要領〉小學階段中「造形的樂趣、想表達的事物、表現的企圖及特徵、表現方式的變化等」以及國中階段的「造形的美好、作者的心情及企圖、表現方式」等內容。

觀點「（D）關於作品的知識」則呼應〈學習指導要領〉中的「共通事項」，提醒教學者必須提供相關知識作為「A表現」及「B鑑賞」之學習基礎，幫助學習者分享個人的看法、感知方式並使其變得更有深度。

現行〈學習指導要領〉的學習目標「鑑賞學習評量表」中學習觀點

主要劃分為三大項：「知識與技能」、「思考、判斷、表現等能力」、「學習力及人文素養」。而「鑑賞學習評量表」之學習觀點「（E）人生觀」則包含在「學習力及人文素養」的部分，與生活能力息息相關。

綜上，「鑑賞學習評量表」的各項「觀點」可說是充分呼應〈學習指導要領〉中「B鑑賞」的內容：鑑賞學習的目的不在培養「知識、理解」等「能客觀量化」的資質與能力，而是在於培養「思考、判斷、表現等能力」、「主動學習的態度」等「難以量化、難以察覺」的素養。

指導「難以量化、難以察覺」的素養正是鑑賞學習的挑戰。筆者在這邊邀請大家參考「鑑賞學習評量表」的「觀點」及學習者學習表現的「等級」，試著進行教學設計、訂定評量

方式吧。「鑑賞學習評量表」正是為了指導素養而設計的。

此外，二〇一七年修訂頒佈的〈學習指導要領〉中也提到，教師們應不斷「精進教學」實現「以學生為主體、對話式的深入教學」。因此在指導上，本書收錄了在鑑賞學習指導領域中、極為優秀的教師們所提出的教學策略，例如「對話式鑑賞」以及「藝術遊戲」等創新的指導法。行筆至此，讓我們一起來思考教學上的最後一道難題──「如何評量」。

「評量尺規」原本就是為「自主學習」所設計的評分依據。「鑑賞學習評量表」當然也具備同樣功能。由衷希望教學者靈活使用「鑑賞學習評量表」，積極地進行教學設計、朝著教改後的新課題前進。

1)　大橋功，〈有關學校教育中鑑賞學習指導的現況與課題 ── 二〇〇三年鑑賞學習指導之全國調查報告〉《美術論壇》第11集，美術論壇發行會（2005），109頁。

2)　日本美術教育學會研究部《有關圖畫工作科、美術科鑑賞學習之調查報告 ── 二〇〇三年全國調查報告 ──》，日本美術教育學會，（2004）。

3)　同註2。

3
與〈學習指導要領〉的關聯性

臺灣的視覺藝術教育

在臺灣，沒有「圖畫與勞作」這個科目，不過臺灣並非沒有美術教育。實際上，邁入二十一世紀之後臺灣旋即進行了大膽的教育改革，將以往與日本相同的分科教學重新整合成七大領域：「語文」、「健康與體育」、「社會」、「藝術」、「自然與生活科技」、「數學」、「綜合活動」。日本學校中的「圖畫勞作」和「美術」的學習內容，在臺灣則與「音樂」、「表演」同屬「藝術」領域。

臺灣教育部推行此次教改的理念「在培養人民健全的人格、民主素養、法治觀念、人文素養、強健的身心、現代國民需具備的國家意識及國際視野」，是以重新塑造臺灣的主權意識為目標的教育改革。

但是，令人詬病的是急就章的實施導致許多教學上的困境，例如音樂專長的老師無法勝任美術與表演的授課內容，以及許多學校因著校內專長教師的不足導致教學內容有所偏頗。

此外，「精英教育」也與日本教育制度迥異，例如跳級制度，以及從小學就開始、為了培養音樂及美術等特殊專長所設立的藝術才能班。暫且不論前述跳級制度、藝術才能班、臺灣整體的教育可說是建立在「德育」、「智育」、「體育」、「群育」、「美育」等五育均衡、全人教育的基礎上。

近年「美育」開始提倡所謂「美感教育」，期待將「作品創作」與「鑑賞」並重的教育內涵加深加廣，藉由累積日常生活中「美感經驗」以達成全人教育、創造美好社會的目標。以「實踐藝術教學研究計畫」發表的教案設計為例，有為了了解營養午餐不合胃口的議題，讓孩子自己設計飲食環境，讓食物變得更美味的教學研究。或以

地方風土民情、文化為主題的美術教學研究也前仆後繼。例如臺灣西部新竹市有俗稱的「九降風」，也就是每年九月開始的東北季風，與日本四月登場的櫻花季有異曲同工之妙，都屬於開學季的風景。新竹市某小學教師就以「九降風」為教學主題，進行與校園空間互動的造形活動。在山區的學校則以原住民與自然共存的理念為發想、進行教學設計，海邊的學校則有與海洋資源相關的教學研究。

II
使用

「 鑑賞學習評量表 」

用

4

利用「鑑賞學習評量表」進行教學設計

教學設計的架構

本章將介紹如何利用「鑑賞學習評量表」進行教學設計。在本書的第五章收錄了十二篇利用「鑑賞學習評量表」完成的教學設計，筆者將利用本章的篇幅介紹這十二篇教學設計是如何產出。

首先，筆者及研究團隊選用葛飾北齋的浮世繪《富嶽三十六景》之〈神奈川沖浪裡〉做為題材，並從六種觀點：「（B）作品主題」、「（C）－1形與色」、「（C）－2構成與配置」、「（C）－3材料、技法與風格」、「（D）－1歷史地位、文化價值」、「（D）－2與社會環境的關聯」進行教學設計。這六篇教學設計的題材雖都是同一件作品，但因著選定的「觀點」不同，最終學習目標與其中的學習活動截然不同。

第七到第十二篇教學設計則依不同的「觀點」，選用了不同的作品做為題材：〈愛〉、〈讀信的藍衣女子〉、〈風神雷神屏風圖〉、〈藥師寺之藥師三尊像〉、〈泉〉、〈小丑的狂歡節〉及〈紅太陽〉。這六篇教學設計旨在說明：無論什麼作品、風格、技法，日本畫或西洋畫，即使是書法、佛像、現代美術，教學者都可以利用「鑑賞學習評量表」訂出明確的學習目標、進行教學設計。

接著，請參閱第一篇教學設計，收錄在本書第54到55頁（對開的兩頁），授課時間為一堂課，教學設計由左到右為分別呈現：「教學流程/提問鷹架」、「引導方式」、「對應等級」、「與『觀點（A）、（E）』的關聯」。

教學設計的右上方則是教學者參考「鑑賞學習評量表」選定之「觀點」。

在教學設計最左欄「教學流程/提問鷹架」的部分，筆者依照時間序呈現了教學者的提問，右側的其他的項目：「引導方式」、「對應等級」、「與『觀點（A）、（E）』的關聯」，則依序對應「教學流程/提問鷹架」，的活動。在「引導方式」的欄位中，筆者舉例說明了教學進行時的指導重點。在「對應等級」的欄位中，筆者從「等級1」開始，配合實際對話例，呈現了教學者如何由淺入深、鋪陳學習活動的過程，並協助大家預測學習者的反應。

在「與『觀點（A）、（E）』的關聯」的欄位當中，記載了如何藉由「（B）、（C）、（D）」各觀點的教學活動，達到「（A）看法、感知方式」、「（E）人生觀」的各等級目標。只要教學者有意識的將學習內容連結「觀點（A）」、「觀點（E）」，就能引出學習者具有深度、廣度的感知與思考方式，並改變學習者與外界互動、連結的方式。

│選定「觀點」│

接下來將依教學設計流程，對照教學設計，進行各個欄位的說明。

首先，教學者必須先分析學習者的先備經驗，再參考「通用評量表」選擇合適的「觀點」，作為這一次教學計畫中的參考指標。

本書的教學設計雖然都只擇一學習「觀點」作為參考的指標，但鼓勵所有教學者在規劃實際課程時，可依據學習者的先備經驗，組合一個以上、不同的「觀點」。

│設定「等級」│

選定「觀點」之後，緊接著設定「等級」。

教學設計中的「對應『等級』」，呈現了教學者如何在學習過程中漸進式地達成設定的「等級」。

而在「與『觀點』（A）、（E）』的關聯」的欄位中，則呈現了每個學習活動與「觀點（A）、（E）」對應的「等級」。

請牢記，不管選用了哪個「觀點」，先讓學習者持有自己的看法、感知方法是鑑賞學習活動最重要的開始。在我們提供的教學設計中，都採取了這樣的教學策略：先讓全班安靜的欣賞作品之後，再讓學習者將自己感興趣的部分、自己個人的看法向其他人分享，以達成「觀點（A）」、「等級1」的學習目標。

此外，透過互相分享的教學策略，也能幫助學習者發現作品主題與造形要素等細節，很容易達成「觀點（A）」、「等級2」。若是教學者能適當地提供與作品相關的知識，拓展學習者的看法、感知方式，即可到達「觀點（A）」、「等級3」以上。

另，「觀點（E）」的各等級也是藉由學習者互相分享的策略而達成。在這過程中，學習者將覺察自己的感受和想法受到作品的影響而有所改變。若學習者覺察作品改變了自己的看法、感知方式，使自己的想法更開闊，則達成「觀點（E）」、「等級1～2」。若學習者確實感受作品改變了自己與外界連結、互動的方式，則是「觀點（E）」、「等級3」以上。因此，身為教學者，若想與學習者討論人生觀，則可考慮有意識地連結學習活動與「觀點（E）」。

題材研究和製作「題材評量表」

在選定「觀點」及「等級」之後，再來是編製作品的「題材評量表」。

本書在第一部第二章已介紹過「題材評量表」。本書第三部第七章則介紹了活用「題材評量表」的教學實際案例供讀者參考。而本書之52至53頁則以〈神奈川沖浪裡〉為例，示範了「題材研究」的作法。

構思學習活動、教學策略

接下來是構思整個學習活動。進行鑑賞學習指導時，教學者應如同節目主持人一般，漸進式地引導學習者表達自己的想法並分享自己觀察到的細節，讓學習活動能加深、加廣。教學者若單方面地將自己的想法強加在學習者身上，或一味地進行知識灌輸，

「自主學習」的內涵將蕩然無存。鑑賞學習本應建立在讓學習者擁有個人看法、感知的基礎上再使其發展。為了達成這樣的學習目標，筆者認為課程的開場需要精心設計。

首先，讓學習者主動地觀察：自由地觀看作品並產生屬於個人的想法與印象。無論教學者選定哪一個「觀點」或「等級」，在每堂課的開始預留觀看的時間十分重要。

接下來我們需要一些好的提問，（筆者在第二部的第六章中，列舉了提問的實例），讓學習者能夠自由地發言、分享自己對作品所持有的印象與想法。第一個問題可以這樣問：「看了這張圖後，你發現了什麼？請告訴我們。」或「你覺得這張圖中，發生了什麼事情呢？」。建議教學者用同理的態度、重複學習者的發言，接納並給予稱讚。若是教學者認同、接納每位學習者的看法、感知方式，教室中便會自然瀰漫和諧、互相尊重的氣氛。

接下來，教學者可繼續提問：「你為什麼會這樣想呢？」、「針對○○同學的意見，有沒有人要補充呢？」，這樣的提問會讓學習者發表的意見互為基礎、互為連結，每個人的看法、感知方式將會在教學者的引導、整理之下漸漸堆疊、發展而變得深入。也建議教學者特別強調與選定之「觀點」、「等級」相關的發言，鋪陳與目標相符的展開活動。

在本書第五章的教學設計中記載著教學者的提問和事先預想的回答。筆者認為，教學設計時若能先預想學習者的回答將會幫助教學者掌握實際學習活動。

最後是有關學習環境的準備和介紹作品的方式。

有關學習方式與學習環境

本書教學設計的教學場域都在教室，因此都使用了大型輸出圖片，帶著所有學習者一起觀看作品、一起學習。因為是大家一起看，所以能互相分享彼此的發現。若是需要比較作品，或需要放大、確認作品細節，影像設備也是好方法。如果想讓學習者近距離欣賞作品並在大家的面前發言，那

只是，學習的過程終究屬於教學者與學習者、是兩者一同創造的成果。若教學者能隨時保持彈性、避免過度拘泥於教學設計，則可隨時捕捉學習者純真、寶貴的發言或發現，不致於錯過「教與學」一同激盪出的火花。最後，也誠懇呼籲教學者精心設計每堂課的總結。

麼，讓所有的人集合、坐在作品的前面一起進行活動，會是很好的方式。

若需要完成學習單，則可考慮使用一些增強學習動機的方式，預備書寫用具，幫助學習者進行書寫的活動。

進行分組討論的時候，筆者建議採用一組一桌的分組方式，並按照組別配發作品的輸出圖片。總之，授課前先了解授課對象的特質，並配合學習內容安排適當的學習環境十分重要。

此外，配合不同的學習目標也需要不同的方式來介紹作品、觀看作品，例如：「大家一起看一張圖」、「兩個人一起看一張圖」、「自己看一張圖」等方式。如果是兩個人一起看一張圖，則方便對話，可以針對作品的全貌或者部分細節互相討論。如果是分組，每組人數則不要過多，因為學習者在人數少的

小組活動中較容易得到發言的機會。

發表時，可以提醒學習者將自己當成是作者或是藝術評論家，或採用議題討論的方式，讓學習者互相交流。

上述皆為極佳的方式，讓學習者練習將自己的想法、有根據地向他人傳達，也針對他人的想法表述自己的意見，幫助學習者萌發新的看法、感知方式，使自身想法變得更有深度。

為了學習者的發表與分享，教學者必需精心設計、預備學習環境。

○○○

在本書第五章中收錄的教學設計，並非唯一的教學方式，請把它當成參考。筆者衷心期待各位教學者在充分理解教學對象的身心發展及先備經驗後，善用「鑑賞學習評量表」，自覺自發地進行教學設計，一起來推動鑑賞教育！

5

利用「鑑賞學習評量表」
完成的教學設計

① 畫面中有什麼？是怎樣的表現方式？

在北齋許多以海爲題材的作品當中，被譽爲最具吸引力的就是這件〈神奈川沖浪裡〉。畫面中形同「鷹爪」的海浪，極爲震撼人心。這件作品出自《富嶽三十六景》，其中共有四十六張作品，各選用了富士山不同角度的樣貌作爲題材。〈神奈川沖浪裡〉與同作品集之〈凱風快晴〉、〈山下白雨〉並列，被譽爲三大傑作。

畫面就像用五千分之一秒的超快速快門「喀嚓」一聲所拍下的瞬間；巨浪像惡魔一樣伸長手臂，準備吞噬渺小的船隻；下一秒會發生什麼事呢？令人顫慄、不敢想像。北齋肯定有著非比尋常的觀察力，才能在沒有相機的時代完成這樣的一幅作品。此外，富士山在驚濤駭浪之前如如不動，靜坐其中，完全展現了「動與靜」對比效果。作者的構圖也可作爲鑑賞重點：近處海浪的大三角形，與遠處富士山的小三角形，技巧地呈現了遠近感；並且，如果我們畫一個以左下角爲中心，作品左邊短邊邊長爲半徑的圓，圓與畫面對角線的交叉點正好落在富士山與波浪前頭的中間，吸引我們的目光自然移動、最後停駐在富士山。

畫面中娓娓道來：渺小的船隻和船上的人們，在驚濤駭浪之中無計可施，只能咬緊牙關、暗自祈求上天保住自己的小命，而富士山在遠處冷靜、屹立不搖地守護船上人們。北齋先生採用從低處看向一切的視角彷彿他也是船上的一員，驚恐地、無力地承受大自然粗暴、巨大的力量，是相當成功的表現。

家，但如同他其中一個名號「畫狂人」，他一生的作品範疇包含了役者畫、摺繪本、小說插畫、美人畫、博物畫、奇想畫、風景畫、漫畫等。如此高水準、多樣的作品、傑出的描繪能力及作品的獨特性，無人能出其右。不僅僅在日本，在國際上也是聲名遠播。1999 年美國《生活》雜誌，把葛飾北齋列入「百位世界千禧名人」，是唯一榜上有名的日本人。

題材研究

　有關《富嶽三十六景》之〈神奈川沖浪裡〉這件作品，以下羅列了二個部分，作為備課時題材研究的參考。❶ 值得鑑賞的部分，❷ 關於作品的資訊。

利用「鑑賞學習評量表」完成的教學設計 ① ～ ⑥

葛飾北齋（1760 年～ 1849 年）

《富嶽三十六景》之〈神奈川沖浪裡〉

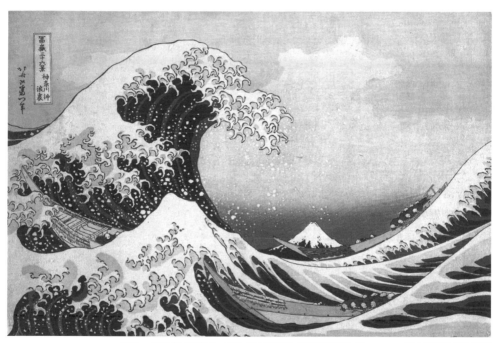

1831 － 1833 年（天保 2~4 年）橫大判錦繪（浮世繪版畫）約 26x39cm 日本浮世繪博物館藏

❷ 關於作品的資訊

　在北齋的作品當中，以《富嶽三十六景》這一系列作品，最為人們喜愛。〈神奈川沖浪裡〉因著它奇特的構圖及特殊的藍色染料（當時名為「柏林藍」的化學染料傳入日本），轟動了愛嚐鮮的江戶生活圈。梵谷曾在給他弟弟的書信當中大大讚賞了這件作品；印象派作曲家德布西也在

工作室掛上這張作品，並因此得到靈感、創作了交響曲〈海〉。

　北齋一生共遷居 93 次、改號 30 多次。他為人極為謙虛踏實，一生不斷探究、致力尋求新的表現，也因此展現了他獨特的藝術才能，奠定了大師的地位。雖然大家對他的認識多停留在富士山的浮世繪畫

題材:葛飾北齋《富嶽三十六景》之〈神奈川沖浪裡〉 題材評量表

等級 4 ★★★★	等級 3 ★★★	等級 2 ★★	等級 1 ★
理解作品傳達的主題，並進行評論。	想像作品傳達的主題，並進行說明。	想像作品傳達的主題。	解讀作品中自己感興趣的部分。
理解作者如何運用形、色與構圖表現大自然「靜與動」的蒙太奇效果，並有根據地進行評論。	說明作者如何運用形、色與構圖表現自然姿態。	指出作者如何運用形、色與構圖表現自然姿態。	對巨浪、富士山、船等感興趣並進行解讀。

對應等級

■ 當學習者開始陳述自己感興趣的部分並因此說出一段故事情節，就到達 「(B) 作品主題」、等級 1 。

■ 當學習者開始思考故事情節與作品中的自然姿態等，就到達 「(B) 作品主題」、等級 2 。在這階段還無須提及主題和形與色、構圖等基本要素之間的關係。 發言例 「大自然的力量很驚人、很強大」、「人類的渺小」、「動態和靜態」、「瞬間」、「複雜感」、「不可思議」、「很難接近」、「大自然很可怕」等。

■ 當學習者能說出形狀、顏色、構圖與作品主題的關聯性，即到達 「(B) 作品主題」、等級 3 。可參考下列的發言例。 發言例 「像爪子一樣的海浪」、「在海浪中翻騰搖擺的船上乘客」、「悠然自得的富士山」、「很多浪花」、「顏色漸漸變深的天空」、「深藍色」、「幾何學的構圖讓人發現浪頭指向富士山」、「三個三角形」、「構圖要素集中在畫面的左側」等。

■ 當學習者能有根據地向其他同學陳述自己解讀的作品主題，並針對其他同學的意見發表個人的看法，進行交流，即到達 「(B) 作品主題」、等級 4 。

與「觀點 (A), (E)」的關聯

■ 透過這個活動可到達 「(A) 看法、感知方式」、等級 1 。

■ 當學習者一面說出自己對作品感興趣的部分、推敲故事情節、一面提及作品中的造形要素，即到達 「(A) 看法、感知方式」、等級 2 。

■ 教學者若能提供與作品主題相關的知識，將會幫助學習者產生個人的看法、感知方式。另，因著課堂上的互相分享，使得學習者本身的看法、感知方式變得更深入，即到達 「(A) 看法、感知方式」、等級 3 。

■ 若學習者對於作品的主題產生個人主體性思考，並改變對大自然的想法、與外界的互動方式，就到達 「(E) 人生觀」、等級 3 以上。

北齋先生如何表現自然姿態呢？

觀點：(B)

作品主題

鑑賞作品：葛飾北齋《富嶽三十六景》之〈神奈川沖浪裡〉

觀點＼等級	
(B) 作品主題	通用評量表
	題材評量表

教學流程 / 提問鷹架 | 引導方式

❶ 想像作品的主題

> 「畫面中發生了什麼事？」

> 「這張作品在說什麼故事？」

■ 用對話的方式，引導學習者發揮想像力說一說作品傳達的故事。透過全班一起參與，將故事情節說得深入、完整。教學者可與學習者分享完全不同情境的故事，刺激學習者思考，慢慢勾勒出作品傳達的故事情節。此時，不同於作品主題的故事情節也應被接納。 教學活動 看圖說故事 / 幫船上的人、富士山配上台詞 / 想像巨浪的心情 / 配音 / 想一想下一秒會發生什麼事 / 用身體模仿波浪的形狀、船上人們的姿勢等。

❷ 找尋與主題相關的形、色、構圖

> 「作者用了什麼形狀、顏色、畫法，來說這個故事？」

■ 讓學習者發現作者是如何利用形、色、構圖製造故事性。 教學活動 教學者講解 / 小組活動 / 學習單 / 討論 / 化身作者發表演講 / 比較北齋的其他作品或是其他畫家的浮世繪作品等。

■ 讓學習者有根據地論述、發表自己所解讀的作品主題與形、色及構圖的相關性，也讓學習者有機會對其他同學發表的意見表達看法。 教學活動 化身評論家進行演講 / 討論 / 發表等。

題材：葛飾北齋《富嶽三十六景》之〈神奈川沖浪裡〉 題材評量表			
等級 4 ★★★★	等級 3 ★★★	等級 2 ★★	等級 1 ★
理解作品中形與色所包含的意義與特徵，並進行評論。	說明作品中形與色所包含的意義與特徵。	指出作品中形與色的特徵。	對作品中的形與色感興趣。
理解波浪獨特的形狀、富士山給人的安定感、藍與白交織而成的協調效果等，並有根據地進行評論。	說明波浪獨特的形狀、富士山給人的安定感、藍與白交織而成的協調表現等。	察覺波浪的形狀、藍與白的色調層次，並指出其表現及優點。	對巨浪、富士山、船等的形與色感興趣。

對應等級

■　當學習者能將自己感興趣的形狀或顏色具體地說出來，（單一語詞也沒有關係），就到達「(C)-1 形與色」、等級 1。發言例「海浪尖尖的」、「富士山很小」、「隱藏的小船」、「排列在一起的人」、「很多浪花」、「雲像海浪一樣」、「藍色和白色對比鮮明」、「天空的明暗」等。

■　當學習者能說出作品中形與色之特徵和表現，即到達「(C)-1 形與色」、等級 2。發言例「海浪像爪子一樣很可怕」、「這個時間可能是黃昏因為天空由上往下漸漸變暗」、「藍色和白色重複出現很漂亮」、「富士山和海浪的顏色很像」等。

與「觀點 (A), (E)」的關聯

■　當學習者能將自己感興趣的形與色比喻成其他的事物、和自己的感知做連結，即到達「(A) 看法、感知方式」、等級 1。若進一步對作品整體感興趣，即到達「(A) 看法、感知方式」、等級 2。

■　透過討論作品中的形與色，若學習者因此接受同儕想法的刺激，學習接納、包容他人的發言、增加信心，也根據教學者提供的訊息調整自己的感知，就到達「(A) 看法、感知方式」、等級 3。

■　當討論形與色和主題的關聯性時，若學習者能有根據地說明自己的看法，即到達「(C)-1 形與色」、等級 3。若學習者能將自己發現的形與色、有根據地向其他同學說明，並且針對其他同學的想法表述自己的意見，即到達「(C)-1 形與色」、等級 4。

■　在解釋形與色如何表現大自然、人物的過程中，學習者改變自身對大自然的想法、與外界互動的方式，就到達「(E) 人生觀」、等級 3 以上。

海浪是什麼形狀？什麼顏色？

觀點：(C)-1

形與色

鑑賞作品：葛飾北齋《富嶽三十六景》之〈神奈川沖浪裡〉

觀點		等級
(C) 造形要素 與表現	(C)-1 形與色	通用評量表
		題材評量表

教學流程 / 提問鷹架 | 引導方式

❶ 找一找作品中的形與色

「你喜歡哪個形狀或顏色？」

■ 讓學習者找一找作品中出現的形狀和顏色。為了讓全體學習者都能聽見同學的發言，建議教學者重複學習者的發言，或採用換句話說的方式，確認學習者的發言內容。此外，建議使用板書或在作品輸出圖片上書寫、黏貼標籤等方式，將學習者發現的內容標示出來，再一起整理、分類。

❷ 仔細觀看作品的形與色

「這是什麼形狀呢？」

「它像什麼呢？」

「作者使用了幾種顏色呢？」

「這顏色有什麼變化呢？」

■ 引導學生發現形與色的特徵及其趣味性。可引導學習者試著將自己發現的形狀比喻成其他的東西或是變換成幾何圖形。 教學活動 用手和身體表現海浪、小船、人、富士山 / 用尺或是圓規在畫面上比一比，找一找畫面中的圓形和三角形 / 數一數作者總共使用了幾種顏色 / 聯想自己生活中各樣物品的顏色 / 在色卡中找找畫面中的顏色等。

❸ 發現形與色的造形表現，並思考和作品主題的關聯性

「為什麼作者要畫這個形狀？」

「為什麼作者會選擇這個顏色、做這樣的組合？」

■ 安排發表的活動讓學習者有根據地說一說作者是如何透過特有的形狀和色彩來呈現作品主題。 教學活動 發表或討論活動 / 比較北齋其他有海浪的作品，探索北齋的風格等。

等級 4 ★★★★	等級 3 ★★★	等級 2 ★★	等級 1 ★
理解作品的構成與配置所包含的意義與特徵，並進行評論。	說明作品的構成與配置所包含的意義與特徵。	指出作品的構成與配置所包含的特徵。	對作品的構成與配置感興趣。
理解波浪與富士山的遠近感、大小的對比、三角形反覆出現的構圖、處於對角線上的浪頭、山頂的位置等表現，並有根據地進行評論。	說明波浪與富士山的遠近感、大小的對比、三角形反覆出現的構圖、處於對角線上的浪頭、山頂的位置等細節所包含的意義。	指出波浪與富士山的遠近感、大小的對比、三角形反覆出現的構圖、處於對角線上的浪頭、山頂的位置等細節。	對於畫面中巨浪與小富士山等的位置感興趣。

對應等級

■ 學習者能具體指出海浪與富士山的大小、畫面的位置，就到達 「(C)-2 構成與配置」、等級 1。

■ 當學習者能針對海浪、富士山、船、天空等要素的大小、配置關係，表達自己的想法時，即到達 「(C)-2 構成與配置」、等級 2。若能有根據地說明自己的想法，就到達 「(C)-2 構成與配置」、等級 3。

■ 在左邊記述的活動中，學習者若能有根據地向其他同學表達自己的看法，甚至針對其他同學的想法提出意見、互相交流，則到達 「(C)-2 構成與配置」、等級 4。

與「觀點 (A), (E)」的關聯

■ 當學習者能注意海浪與富士山的大小並畫面中的配置，即到達 「(A) 看法、感知方式」、等級 1。在教學進行中若關切作品主題和造形要素，即到達 「(A) 看法、感知方式」、等級 2。若能從教學者吸收作品相關的知識並與其他同學互相交流有關作品的構成與配置，即達到 「(A) 看法、感知方式」、等級 3 以上。

■ 若學習者對於視覺藝術表現的想法變得更深入，能使用不同的構成和配置方法凸顯自己的作品主題或改變畫面給人的印象，就到達 「(E) 人生觀」、等級 2。若學習者能察覺自己對大自然的態度、與外界聯結、互動的態度有所改變，就到達 「(E) 人生觀」、等級 3、4 以上。

好特別的海浪

觀點：(C)-2
構成與配置

鑑賞作品：葛飾北齋《富嶽三十六景》之〈神奈川沖浪裡〉

觀點　　　　　等級		通用評量表
(C) 造形要素 與表現	(C)-2 構成與 配置	
		題材評量表

教學流程／提問鷹架

❶ 探究作品的畫面構成、造形要素的配置

「海浪（富士山、天空）在哪裡？是怎麼畫的呢？」

「富士山和海浪的形狀有什麼關係呢？」

「天空為什麼要畫得這遼闊呢？」

❷ 想一想畫面的構成和配置是如何突顯作品的主題

「這樣的構成和配置產生什麼樣的效果呢？」

引導方式

■　全班一起討論作品各個要素在畫面上的位置、畫家的表現方式。可單獨討論每個要素或是互相比較、對照各個要素。 教學活動 用尺和圓規比‧比／在作品上劃線或畫圓／隱藏作品的某些部分／用雷射筆指出畫面的動態／用身體做出動作等。

■　教學者可以選擇性地強調有關畫面構成和配置的發言。 發言例 「富士山的樣子和海浪很像。」、「（富士山）非常小，是不是因為在很遠的地方？」、「海浪指向山頂的方向。」、「畫面的一半都是天空。」。

■　不只單獨觀看畫面中的各個要素，應盡量從全體的構成與配置，用各種角度分析各個要素之間的關聯性。全班可一起討論以下的細節：海浪與小船的動態對比富士山的靜態、富士山與海浪的相似性（三角形）、不斷重複的要素，試著歸納並推敲作者的意圖。若是學習者對於這些視覺效果反應不佳時，建議教學者提問幫助他們。 教學活動 試著將海浪的位置和富士山的位置交換，看一看視覺效果的變化／從構成和配置的角度，討論本件作品的主角為何／以「動與靜」為主題討論本件作品等。

題材：葛飾北齋《富嶽三十六景》之〈神奈川沖浪裡〉題材評量表

等級 4 ★★★★	等級 3 ★★★	等級 2 ★★	等級 1 ★
理解作品運用的材料、技法及風格所包含的意義與特徵，並進行評論。	說明作品運用的材料、技法及風格所包含的意義與特徵。	指出作品運用的材料、技法及風格所包含的特徵。	對作品運用的材料、技法及風格感興趣。
說明多色印刷木刻版畫的特徵及其製作程序所包含的意義與特徵，並有根據地進行評論。	說明多色印刷木刻版畫的特徵及其製作程序所包含的意義與特徵。	指出木刻版畫的表現與特徵。	對木刻版畫感興趣。

對應等級

■ 當學習者能仔細觀察，思考作品是用什麼材料做成的並提問或說出自己的想法，就到達「(C)-3 材料、技法與風格」、等級 1。

■ 當學習者能指出版畫多色印刷的效果及每次印刷效果有若干不同，即到達「(C)-3 材料、技法與風格」、等級 2。

■ 如果學習者了解版畫製作方式並分享、發表浮世繪多色印刷木刻版畫的製作方法，就到達「(C)-3 材料、技法與風格」、等級 3。

■ 如果學習者能論述浮世繪採用版畫所帶來的改變，甚至論及版畫材料、技法、製作方式，與其他的同學交換意見，即到達「(C)-3 材料、技法與風格」、等級 4。

與「觀點 (A), (E)」的關聯

■ 當學習者能關注作品材料、技法及表現等細節，即到達「(A) 看法、感知方式」、等級 1。若能對材料、技法與主題、造形的關係感興趣，即到達到「(A) 看法、感知方式」、等級 2。

■ 若學習者在理解材料與技法的特徵後，一面和同儕分享交流，一面形成自己獨特的看法，則到達「(A) 看法、感知方式」、等級 3。若學習者有機會向他人分析、表述自己的看法，就到達「(A) 看法、感知方式」、等級 4。

■ 當學習者理解浮世繪藉著版畫大量製作、流通，成為親民的大眾文化，而重新思考自己的生活及與外界聯結、互動的方式時，即到達「(E) 人生觀」、等級 3 以上。

一樣嗎？
不一樣嗎？

觀點： (C)-3
材料、技法與風格

鑑賞作品：葛飾北齋《富嶽三十六景》之〈神奈川沖浪裡〉

觀點 \ 等級		
(C) 造形要素與表現	(C)-3 材料、技法與風格	通用評量表
		題材評量表

教學流程 / 提問鷹架

❶ 討論作品的材料、技法與製作方式

「想一想，這個作品有多大？」

「用了什麼材料呢？」

「天空中隱約可見的圖案是什麼？」

❷ 介紹本作品是木刻版畫，並分析材料與技法的特徵

「看完與原作品一樣大的輸出圖片後，你有發現什麼嗎？」

「為何要印製許多同樣的作品呢？」

❸ 想一想，浮世繪為何是版畫作品

「很多人都能擁有這件作品，這代表什麼？」

引導方式

■ 教學進行時，不談形與色、構成和配置，而是著眼在作品的材料與技法。 教學活動 發下與作品同尺寸的彩色輸出圖片，讓全班討論 / 提醒學習者關注畫面中出現的木紋等。

■ 藉由提供版畫的相關訊息，讓學習者發現這件作品其實是版畫作品。 教學活動 提示原作其實有很多張 / 提示有許多美術館收藏了原作 / 讓學習者看看不同批次印刷的原作是否有差異等。

■ 引導學習者思考木製版畫的材料和其產生的效果。 教學活動 指出手邊的作品和投影片中的作品不一樣的地方 / 指出每次印刷的不同 / 說說看自己喜歡哪一次的印刷效果等。

■ 思考多色版畫的製作效果。 教學活動 數一數作品用了幾個顏色 / 想像一下使用了幾個版 / 想一想印刷的順序等。

■ 思考浮世繪因著採用版畫製作所帶來的改變。 教學活動 想一想《富嶽三十六景》這個主題和版畫技法的關係 / 查一查浮世繪版畫作品的相關資料 / 欣賞介紹畫師、雕刻師、印刷師等不同職人的影片 / 查一查印刷用底版目前在哪裡並了解底版的功用等。

題材：葛飾北齋《富嶽三十六景》之〈神奈川沖浪裡〉 題材評量表

等級 4 ★★★★	等級 3 ★★★	等級 2 ★★	等級 1 ★
理解作品在美術史上的意義及文化價值，並進行評論。	說明作品在美術史上的意義及文化價值。	想像作品在美術史上的意義及文化價值。	對作品在美術史上的意義及文化價值感興趣。
說明浮世繪爲江戶時代庶民文化的代表，且對西方藝術作品帶來巨大影響，並有根據地針對作者的歷史地位進行評論。	說明浮世繪爲江戶時代庶民文化的代表，且對西方藝術作品帶來巨大影響，歸納出作者的歷史地位。	想像作者是浮世繪重要的畫家。	對作者及浮世繪作品感興趣。

對應等級

■ 當學習者開始想像作者是位什麼樣的人，就到達「(D)-1 歷史地位、文化價值」、等級 1。

■ 若學習者能藉由比較其他浮世繪作者的作品，想像北齋的個性及其在畫壇上的地位，就到達「(D)-1 歷史地位、文化價值」、等級 2。

與「觀點 (A), (E)」的關聯

■ 當學習者了解北齋執著於創作的人生觀後被感動，即到達「(E) 人生觀」、等級 1、2。

■ 若學習者察覺因版畫流行，江戶時代的視覺藝術文化起了改變、庶民文化正式成形，浮世繪作家影響西洋繪畫，即到達「(D)-1 歷史地位、文化價值」、等級 3。

■ 當學習者理解浮世繪及北齋對世界影響至深、在歷史上的地位舉足輕重，並對此提出自己的想法，有根據的加以評論，即到達「(D)-1 歷史地位、文化價值」、等級 4。

■ 若學習者察覺自己因著學習北齋的一生及其作品，與浮世繪作者如何影響後世、國外畫家，而改變自己的想法、與外界聯結、互動的方式，即到達「(E) 人生觀」、等級 3。若學習者能省思自己的人生觀，即到達「(E) 人生觀」、等級 4。

好厲害的浮世繪

觀點：(D)-1

歷史地位、文化價值

鑑賞作品：葛飾北齋《富嶽三十六景》之〈神奈川沖浪裡〉

觀點　　　等級		通用評量表
(D) 關於作品 的知識	(D)-1 歷史地位、 文化價值	題材評量表

教學流程 / 提問鷹架

❶ 想像並思考作者與浮世繪的特徵

「這位畫家是什麼樣的人呢？」

「版畫和原作只有一張的圖畫有什麼不同？」

❷ 想一想為何浮世繪在江戶時代深受喜愛，甚至影響了國外的藝術家

「什麼樣的人會購買這幅畫？」

「你覺得外國藝術家從浮世繪中學到什麼？」

引導方式

■ 介紹葛飾北齋的一生（搬家 93 次，改號 30 幾次，作品包含役者畫、美人畫、插畫、漫畫、風景畫等各種題材，是名副其實的大師）。 教學活動 欣賞作品並想像作者的個性 / 比較其他作家的浮世繪作品，凸顯北齋的個性、風格 / 閱讀北齋的傳記等 / 可使用分組討論、學習單等方式。

■ 讓學習者察覺這幅出自《富嶽三十六景》的版畫風景畫因著大量印刷、販賣的緣故，流通在當時社會並深受大眾喜愛。 教學活動 討論版畫作品複數印刷與原作只有一張的繪畫作品之相異處 / 欣賞《富嶽三十六景》的其他作品，與〈神奈川沖浪裡〉做比較 / 想一想風景畫帶給人的感受等。

■ 浮世繪取材自江戶時代大眾喜愛的旅遊景點、興趣、娛樂和文化。 教學活動 找一找其他的風景畫 / 將當時風景畫和當地現在的照片互相對照 / 猜作者遊戲 / 看圖說故事等。

■ 講解西方世界從十八世紀開始，出現了一股喜歡日本文物的風氣，西方幾位藝術家因此受到影響。 教學活動 比較印象派作品和浮世繪 / 找一找浮世繪如何影響印象派油畫作品的構圖與顏色 / 比較梵谷模仿浮世繪的作品 / 參考莫內的花園及畫室圖片 / 聽一聽德布西的交響曲《海》等。

題材：葛飾北齋《富嶽三十六景》之〈神奈川沖浪裡〉 題材評量表

等級 4 ★★★★	等級 3 ★★★	等級 2 ★★	等級 1 ★
理解作者的想法、作品對社會環境造成的影響，並進行評論。	說明作者的想法、作品對社會環境造成的影響。	想像作者的想法、作品對社會環境造成的影響。	對作者的想法、作品對社會環境造成的影響感興趣。
在受歡迎的浮世繪作品中，理解作者的原創表現如何影響一般人們對大自然的看法，激發了他們的想像力，並進行評論。	在受歡迎的浮世繪作品中，說明作者的原創表現如何影響一般人們對大自然的看法，並激發了他們的想像力。	在受歡迎的浮世繪作品中，想像作者的原創表現如何影響一般人們對大自然的看法。	對作者的原創表現如何影響一般人們對大自然的看法感興趣。

對應等級

■ 當學習者關心作者的原創表現如何讓當時的人感到驚奇，就到達「(D)-2 與社會環境的關聯」、等級 1。

■ 若學習者能想像作者的原創表現，為當時人們的看法、感知方式帶來改變，就到達「(D)-2 與社會環境的關聯」、等級 2。

與「觀點 (A), (E)」的關聯

■ 當學習者發現美術作品可以超越時空對自己產生影響，即到達「(E) 人生觀」、等級 1。若學習者察覺自己的想法產生了一些變化，即到達「(E) 人生觀」、等級 2。

■ 若學習者理解作者驚人的描繪能力是藉由日常生活中仔細觀查、不斷地練習而養成，因此改變了自己的處事態度，就到達「(E) 人生觀」、等級 3。若學習者能反思、重新確立自己的生活態度，即到達「(E) 人生觀」、等級 4。

■ 若學習者能分析並說明社會時空背景及作者原創表現如何影響古今，即到達「(D)-2 與社會環境的關聯」、等級 3。當學習者理解藝術與生活息息相關，並有根據地論述自己對版畫及浮世繪的想法、與他人交流，即到達「(D)-2 與社會環境的關聯」、等級 4。

北齋的觀察力，令人折服

觀點：(D)-2
與社會文化的關聯

鑑賞作品：葛飾北齋《富嶽三十六景》之〈神奈川沖浪裡〉

觀點　　　　等級		通用評量表
(D) 關於作品的知識	(D)-2 與社會環境的關聯	題材評量表

教學流程／提問鷹架

❶ 探究作者獨特的表現

「這一幅畫哪裡令人覺得厲害呢？」

「在沒有相機的時代，北齋如何看到這樣的海浪呢？」

「北齋的表現方式和其他浮世繪畫家有什麼不一樣呢？」

「試著分辨畫面中動態的景物和靜止的景物。」

❷ 理解北齋的原創表現如何影響古今人們的想像力

「想像一下，這種海浪的表現方式，當時的人看了覺得如何？」

「大家看到的海浪也是這樣子嗎？」

「比較北齋其他作品，找出它們的共同點及不同點。」

引導方式

■ 引導學習者發現作者具備敏銳的觀察力和表現力能捕捉「巨浪瞬間的形狀」、並在畫面中強調巨浪的存在。理解北齋的才能──能在沒有相機的時代捕捉波濤洶湧的瞬間影像、躍然紙上。藉由觀察扭曲擺動的巨浪和遠方文風不動的富士山，引導學習者察覺畫面中動靜、遠近的對比。 教學活動 欣賞北齋其他的作品，發現其共通性（海浪的作品，富士山的作品，幽靈等）／比較同時期浮世繪畫家歌川廣重之作品（故事性風格），找出北齋的風格／對照海浪的照片／改變海浪與富士山的大小等。

■ 與當時的時空背景做連結，想像作者捕捉大自然的原創表現，是如何被當時的人喜愛。 教學活動 查一查什麼樣的快門能捕捉和本件作品一樣的畫面／觀察〈江都駿河町三井見世略圖〉和〈駿州江尻〉等作品所描繪的季節與天氣和這件作品的不同／查一查江戶時代人們的生活方式、社會活動／討論浮世繪存在的意義等／指導者的解說、學習者的小組活動、討論、學習單等／也可以和社會科、歷史科協同教學。

1663 年左右
油畫布、油彩 46.5x39cm
阿姆斯特丹國立美術館

使用了先進的技術「暗箱」（camera obscura）幫助他捕捉細膩的光線影像。時尚的傢俱、茶几、椅子、衣服、裝飾品、地球儀、地圖等等，都是他練習描繪的素材。

利用「鑑賞學習評量表」完成的教學設計 ⑨

俵屋宗達
（活躍於十七世紀前半）

〈風神雷神屏風圖〉

日本國寶，十七世紀前半的作品，二曲一雙、左右各兩扇、可對摺的一組屏風，樣式據傳為當時的新設計。當屏風折立時，風神與雷神面對面的震懾感；雷神背負的太鼓與風神繚繞的天衣，部分被裁切在畫面之外，營造出開放的視覺效果；畫面的部分細節帶有令人莞爾的元素，為鑑賞重點，是一件展現了藝術價值的精絕之作。宗達是一位市井職業畫師，在京都經營繪畫工房「俵屋」，經常與書法大師本阿彌光月（1558~1637）共同創作，朝廷甚至授與他卓越技術者的稱號「法橋」。宗達百年後，這件作品接連被尾形光琳（1658~1716）[1]、酒井抱一（1761~1828）描摹並加上自己的特色，日本傳統畫派「琳派」因此誕生。[2]

十七世紀前半
屏風（二曲一雙）
紙本金色背景
各 154.5x169.8cm
京都，建仁寺

1) 法橋 比喻佛法能渡眾生，形同橋樑，日本特有之僧侶位階之一。由日本天皇授與有德之僧侶。近代朝廷開始將稱號授與醫師、畫師等。

2) 琳派 是日本藝術流派之一，創始於本阿彌光月與俵屋宗達，歷經尾形光琳，之後由酒井抱一、鈴木其一，在江戶時代（1603~1868）確立其藝術地位。常使用金或銀的屏風當作背景，描繪自然景物、人物及動物，作品華麗，設計大膽並富趣味感。

題材研究

以下為利用「鑑賞學習評量表」完成的教學設計⑦～⑨的題材說明。教學時，建議針對事先設定的觀點與等級搜集資料。

利用「鑑賞學習評量表」完成的教學設計 ⑦

上田桑鳩
（日本，1899 年 ~1968 年）

〈愛〉

完成於一九五一年，有著大片留白的一件書法作品。作者寫了「品」字，將作品命名為『愛』，企圖利用「品」的字型來表現『愛』的內涵。參加當時「日本美術展覽會」（日本最高美術展覽權威，簡稱日展）時鎩羽而歸，因為悖逆了作品名與書寫內容一致的傳統表現方式，例如「杜甫詩」、「萬葉集十首」（日語詩歌總集）等。作者上田桑鳩師承比田井天來（1872~1939），主張藝術應發揮個人特色，並受到戰後社會重建、自我修復等議題的影響，於臨摹古帖的同時，逐漸發展出個人風格。〈愛〉就是一件風格強烈、質問「何謂表現？」的作品。

1951 年
屏風（二曲一雙）
紙、墨 134.5x159.2cm
個人藏

利用「鑑賞學習評量表」完成的教學設計 ⑧

約翰尼斯・維梅爾 (Jan Vermeer van Delft)
（荷蘭，1632 年 ~1675 年）

〈讀信的藍衣女子〉

描繪一位女性在寂靜的房間裡仔細閱讀信件的作品。維梅爾生於大航海時代的荷蘭。當時荷蘭是世界最富裕、最先進的國家，商業活動興盛，庶民力量崛起，藝術不再為宗教或宮廷服務，代表庶民文化的風俗畫逐漸受到重視。被譽為「色彩魔術師」的維梅爾一生作品不多，總共三十幾件，除了早年幾幅宗教作品，其他多為傳統風俗畫的「室內畫」。近年學者認為維梅爾在繪製草圖的時候，

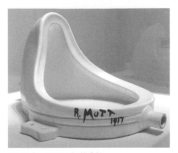

是藝術」。到底何謂藝術？藉著這個小便斗，杜象提出他的看法：藝術應是透過「發現」的「感動體驗」，技法不侷限於「親手完成」，而在乎能「共享」感動體驗。杜象之後，開始出現「現成品」與「現成品藝術」的語彙。

1917 年（1964 年複製）
63x46x36cm
米蘭，galleria Schwartz

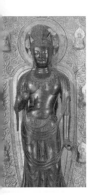

利用「鑑賞學習評量表」完成的教學設計 ⑫

喬安・米羅 (Joan Miro)
（西班牙，1893~1983 年）

〈小丑的狂歡節〉（左）
〈紅太陽〉（右）

　　米羅自從參加了文學家安德烈・布勒東（André Breton）發起的超現實主義運動之後，作品風格漸漸由具象轉變為抽象。受到超現實主義追求精神自由與強調潛意識的思維影響，他的作品多描繪潛意識、夢境等不合乎常理的幻想畫面，並開始運用自動性技法（拼貼、吹畫等）。以不受拘束、遊戲的心情，運用自創符號（音樂、星星、人物、動物等）企圖探究、表現自然形體之本質。布勒東稱讚米羅的作品才是真正的超現實主義。

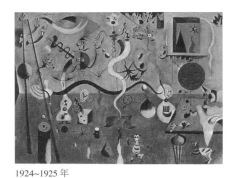

1924~1925 年
油畫布，油畫
66x93cm
紐約，Albright-Knox Art Gallery

1948 年
油畫布、油畫
91x71cm
華盛頓，The Phillips Collection

以下為利用「鑑賞學習評量表」完成的教學設計⑩～⑫的題材說明。教學時，建議針對事先設定的觀點與等級搜集資料。

利用「鑑賞學習評量表」完成的教學設計 ⑩

〈藥師寺之藥師三尊像〉

　　位於日本奈良「藥師寺」金堂的三尊神像。中央的本尊「藥師如來坐像」，年輕、威嚴，自古以來為人們尋求疾病痊癒、膜拜、精神寄託的對象。兩側「日光菩薩立像」以及「月光菩薩立像」採取了扭腰、頸部、肩部微微傾斜、足部提起，如同Ｓ型的姿勢（參照米羅的維納斯），柔和地靠近中央的本尊，優美和諧，為鑑賞的重點。這三尊年代久遠的神像渾身散發黑色的金屬光澤，據傳鑄造當時為全身鍍金，鑄造年代估計為七世紀末到八世紀初期，但正確年代不可考。本尊的台座側面浮雕了青龍、白虎、朱雀、玄武等四方之神，十分講究。

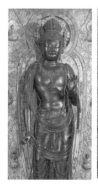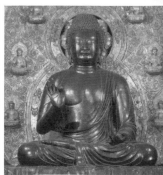

七世紀末至八世紀初
銅造、鍍金
《月光菩薩立像》（左）315.3cm
《藥師如來座像》（中央）254.7cm
《日光菩薩立像》（右）317.3cm
奈良，藥師寺金堂

利用「鑑賞學習評量表」完成的教學設計 ⑪

馬賽爾・杜象 (Henri-Robert-Marcel Duchamp)
（法國，1887 年 ~1968 年）

〈泉〉

　　這是一件有趣的作品。作者杜象將小便斗倒置並簽上名，試圖參加一九一七年紐約「獨立免審查展覽會」，卻吃了閉門羹。號稱「免審查」的藝術展覽會究竟為何違背了不經審查誰都可以參展的原則？雖然這件作品像藝術品一樣有底座、有簽名，但實在讓審查委員難以認同「這

題材:上田桑鳩〈愛〉 題材評量表			
等級 4 ★★★★	等級 3 ★★★	等級 2 ★★	等級 1 ★
理解作品傳達的主題，並進行評論。	想像作品傳達的主題，並進行說明。	想像作品傳達的主題。	解讀作品中自己感興趣的部分。
理解作品主題「愛」，提出根據進行論述：「這是愛嗎？」。	根據作品主題「愛」、作品造形、作品相關知識，說明作品主題。	想像作品的三個圖形及留白的意義。	對作品的三個圖形及留白感興趣。

對應等級

☐ 當學習者觀察作品後解讀自己感興趣的部分，就到達 「(B) 作品主題」、等級1 。

☐ 當學習者在觀察作品細部、理解作品主題之後，開始想像作品表達的意涵，即到達 「(B) 作品主題」、等級2 。

■ 當學習者解讀作品後，能有根據地說明主題及主題與造形要素的關係時，即到達 「(B) 作品主題」、等級3 。 發言例 「我看到蝸牛的愛，蝸牛媽媽和小蝸牛感情很好，一起散步。」

☐ 當教學者介紹有關這張作品的軼事時，例如：作者靈感來自觀察自己的孫子爬行、這件作品曾經參展卻落選，學習者因而增廣見聞，即連結 「(D) 與社會環境的關聯」 之學習。

☐ 若是學習者能夠理解其他同學看法、感知方式與自己不同，並能具體描述與他人相異處，即到達 「(B) 作品主題」、等級4 。 發言例 這幅作品讓我覺得在強調品格。因為作品有作者簽名，左邊有一大片留白，寫了一個『品』字。」

與「觀點 (A), (E)」的關聯

■ 本次作品中的物件單純，若是能根據自己視覺印象加以想像，即到達 「(A) 看法、感知方式」、等級1 。

■ 在陳述自己感興趣的部分時，意識到作品傳達的訊息，即到達 「(A) 看法、感知方式」、等級2 。

■ 當學習者一邊思考作品主題和造形的關係，一邊聆聽其他同學的意見、吸收作品與作者相關的資訊，即到達 「(A) 看法、感知方式」、等級3 。 若是學習者主動嘗試，進一步進行創作，即到達 「(A) 看法、感知方式」、等級4 。

這是「愛」嗎？

觀點：(B)
作品主題

鑑賞作品：上田桑鳩〈愛〉

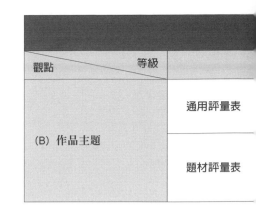

觀點＼等級	
(B) 作品主題	通用評量表
	題材評量表

教學流程／提問鷹架 | 引導方式

❶ 觀看作品，形成個人印象

> 「這張作品給你什麼感覺？」

■ 一起看作品輸出圖片並讓學習者發表個人感受與意見。教學者應接納每一位學習者的看法、感知方式，讓學習者能夠自由地、愉快地觀看作品。

❷ 觀看作品的細部，想像、思考作品傳達的意思

> 「這張作品在說什麼？」

> 「我們從這張作品中看到什麼？」

■ 分組並發下作品的輸出圖片，讓學習者找一找在大圖中沒發現的細節，例如三個圖形的大小和形狀差異，留白，作者的簽名和用印，題字「愛」等。為讓訊息清晰可見，建議將學習者發現的細節用板書記下。

❸ 思考作品傳達的主題

> 「為什麼作品的標題是「愛」？」

■ 讓學習者針對作品傳達的訊息：是文字或繪畫？造形與主題的關聯性等，有根據地發表自己看法。分組深入討論時，教學者應提醒學習者「愛」的題字為重點。

❹ 解釋造形要素和主題的關係，並說明自己和別人想法的不同處。

> 「這張作品有主題與沒有主題，有什麼不同？」

■ 關於作品主題，在理解其他同學的看法及立論點後，發表自己與他人不同的看法。教學者必須提供相關補充資料幫助學習者，例如，作者的其他作品、作者的書法觀念等，讓學習者一面整理、吸收新的資訊，一面有根據地說明自己的看法。

題材:維梅爾〈讀信的藍衣女子〉 題材評量表

等級 4 ★★★★	等級 3 ★★★	等級 2 ★★	等級 1 ★
理解作品中形與色所包含的意義與特徵，並進行評論。	說明作品中形與色所包含的意義與特徵。	指出作品中形與色的特徵。	對作品中的形與色感興趣。
針對房間裡讀信的藍衣女子、珍珠項鍊、地圖等人物之形與色的意義、特徵，提出根據進行評論。	說明房間裡讀信的藍衣女子、珍珠項鍊、地圖等人物之形與色的意義、特徵。	指出讀信的藍衣女子、珍珠項鍊、地圖等人物之形與色的特徵。	對讀信的藍衣女子、珍珠項鍊、地圖等感興趣。

對應等級

■ 幫助學習者觀察、發現畫面中多件物品，引起他們的興趣，就到達「(C)-1 形與色」、等級 1。

■ 當學習者能仔細觀察作品、發現物品細節、並察覺形與色的特徵，即初步到達「(C)-1 形與色」、等級 2。

■ 當學習者能以形狀、顏色的特徵為基礎，想像、說明物品為何，即到達「(C)-1 形與色」、等級 2。
發言例「地圖：這是東亞的地圖、因為我看見日本和朝鮮半島」、「顆粒：項鍊、因為每一個顆粒都有光澤、說不定是禮物」。

■ 如果學習者能根據形與色的特徵，想像畫中人物的故事和心情，並有根據地說明，即到達「(C)-1 形與色」、等級 3。 發言例「我覺得她很悲傷。因為她頭低低的、畫面顏色很灰暗。寫信的人應該是朋友，可能因為搬家無法再見面了，送來一封道別的信。」

■ 若學習者針對其他同學不同的看法及感受，能夠有根據地回應彼此的相似點與相異點等，即到達「(C)-1 形與色」、等級 4。

與「觀點 (A), (E)」的關聯

■ 當學習者能一樣接著一樣、發現畫面中的物品，即到達「(A) 看法、感知方式」、等級 1。

■ 學習者若是能針對自己感興趣的部分發言、提及形與色，即到達「(A) 看法、感知方式」、等級 2。

■ 透過教學者補充作品相關資訊及小組討論，使學習者察覺自己與他人想法不同，並得到啟發，就到達「(A) 看法、感知方式」、等級 3 以上。

■ 若學習者好奇有關形與色的巧思如何凸顯畫中人物的內心世界，並改變自身的想法，即到達「(E) 人生觀」、等級 1。若學習者對於形和色的巧思感到有興趣（因為能突顯人的內心世界），並調整了自己的想法，就到達「(E) 人生觀」、等級 2 以上。

女子以及
多件物品、多樣色彩

觀點：(C)-1
形與色

鑑賞作品：維梅爾〈讀信的藍衣女子〉

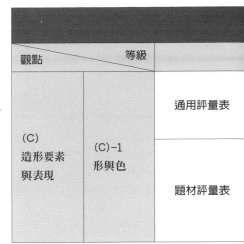

觀點		等級
(C) 造形要素與表現	(C)-1 形與色	通用評量表
		題材評量表

教學流程／提問鷹架

❶ 仔細觀看作品，形成個人想法

> 「這幅畫給你什麼樣的感覺？」

❷ 仔細觀察、找一找畫面上的物品

> 「畫面上有什麼呢？」

❸ 以形與色的特徵為基礎，想一想畫面上出現的物品是什麼

> 「牆壁上掛的是什麼？畫面上一顆一顆的是什麼？」

❹ 以形與色的特徵為基礎，想一想畫中的人經歷什麼事、有什麼樣的心情

> 「這個主角是誰？她的心情如何？想一想這封信可能是誰寫的？是什麼樣的內容？」

引導方式

■　全員一起觀看作品的大型輸出圖片後，讓學習者發表個人看法、感知方式。教學者應接納學習者個別的看法、感知方式，讓學習者能樂於觀看與發表。

■　個別發下作品輸出圖片讓學習者找一找剛剛在大型圖片上沒看到的細節，例如：讀信的女子、木頭箱子、珍珠項鍊、椅子、牆壁上的地圖等，並進行發表。教學者應以接納的態度，板書紀錄學習者發現的小物品，並進行分類。

■　讓學習者發表自己對圖畫中的物品，例如：地圖、珍珠項鍊等的想法。為了讓學習者的想法更深入，教學者可採用分組討論的方式或針對個人的看法、感知方法進行提問。教學者可提供有關作品中物品的訊息，例如：地圖是 17 世紀的荷蘭地圖、珍珠是歐洲沒有的貴重物品等，引發學習者的興趣。

■　讓學習者有根據地想一想、說一說畫中讀信女子的故事和心情。可設計提問或使用學習單，幫助學習者有依據地思考，例如：這封信是誰寫的、是什麼樣的內容。發表時可讓學習者站在作品大型輸出圖片前，讓全班可以清楚聽見。教學者應接納個別的意見，詢問同學表述的理由、板書記錄各樣的想法後進行分類、引導學習者產生新的想法。

等級 4 ★★★★	等級 3 ★★★	等級 2 ★★	等級 1 ★
理解作品的構成與配置所包含的意義與特徵，並進行評論。	說明作品的構成與配置所包含的意義與特徵。	指出作品的構成與配置所包含的特徵。	對作品的構成與配置感興趣。
理解部分被裁切在畫面之外的構圖、簡單配置的兩尊神像、屏風獨特的空間表現等作者意圖，提出根據進行評論。	說明部分被裁切在畫面之外的構圖、簡單配置的兩尊神像、屏風獨特的空間表現等作者意圖。	指出風神、雷神在畫面上的位置、距離感等。	對於風神和雷神的位置抱持興趣。

對應等級

■ 當學習者列舉畫面上的物品並觀察兩尊神像的配置時，就到達 「(C)-2 構成與配置」、等級 1 。

■ 透過活動，若學習者發現兩尊神像之間的距離、畫面的物品有部分被裁切、畫面中有大量留白，即到達 「(C)-2 構成與配置」、等級 2 。

■ 當學習者開始思索並與他人分享作者的意圖、作品獨特的構圖與配置產生的特殊效果和意義時，就到達 「(C)-2 構成與配置」、等級 3 。學習者若能針對作品構圖和配置產生的魅力，有根據地表述自己想法及感受與同學分享，甚至加以評論，就到達 「(C)-2 構成與配置」、等級 4 。

與 「觀點 (A), (E)」 的關聯

■ 當學習者對畫面中的配置感興趣、並產生個人的看法，即達到 「(A) 看法、感知方式」、等級 1 。

■ 在活動中若進一步提及觀點 「(B)」、「(C)-1」、「(C)-3」，即達到 「(A) 看法、感知方式」、等級 2 。

■ 若學習者因著探究、學習作品構成與配置及相關知識，影響了自己的看法、感知方式，並在互相交流中促成自己更深入的看法、感知方式，即達到 「(A) 看法、感知方式」、等級 3 以上。

■ 若學習者在歸納畫面構成要素與配置方式時，感受到不同效果，而提升對美術作品的鑑賞能力，或對於自然的事物、眼睛看不見的世界有了不同的認識，就到達 「(E) 人生觀」、等級 3 以上。

風神、雷神在哪裡？

觀點： (C)-2

構成與配置

鑑賞作品：俵屋宗達〈風神雷神屏風圖〉

觀點 ＼ 等級		通用評量表
(C) 造形要素 與表現	(C)-2 構成與 配置	
		題材評量表

教學流程 / 提問鷹架

❶ 畫面上有什麼，列舉畫面構成的要素

「畫面上有什麼呢？」

「除了風神、雷神以外，畫面上還有什麼呢？」

❷ 找一找風神和雷神在哪裡

「風神和雷在畫面上的哪裡呢？」

❸ 想一想，只有雲和兩尊神像的畫面，如果兩尊神像擺不同的姿勢與位置，效果有什麼不同

「為什麼兩尊神像要離這遠？」

「為什麼要有一大片空白呢？」

「當屏風立起來的時候，看來會是什麼樣子？」

引導方式

■ 以全班能聽到、看到的方式，列舉畫面的要素：風神、雷神身上的衣物及手持物品。建議重複學習者的發言，或使用板書，學習單，遊戲，各組比賽等。 發言例 臉像蝙蝠一樣的怪物、神像、角、腳環、衣服、棒子、太鼓、袋子、雲、煙、風等。

■ 幫助學習者發現兩尊神像被描繪在畫面的上方、神像上方部分被裁切在畫面之外、兩尊神像之間有很大的空間等。 教學活動 在空白處畫線 / 觀察畫面中空白部分的比例 / 補上畫面之外的部分等。

■ 幫助學習者發現，因著畫面上物品的配置和兩尊神像的姿勢而產生的動感、變化和故事性。 教學活動 在畫面不同的地方擺上風神和雷神，看一看不同配置帶來的效果 / 模仿兩尊神像的姿勢、感覺其中的距離感和關係等 / 也可將本作品與其他有大量留白的作品作比較。

■ 體驗兩扇屏風面對面立起來之後的效果。 教學活動 將作品縮小圖黏貼在厚紙板上立起來，從不同角度觀察等。

題材:〈藥師寺之藥師三尊像〉題材評量表

等級 4 ★★★★	等級 3 ★★★	等級 2 ★★	等級 1 ★
理解作品運用的材料、技法及風格所包含的意義與特徵,並進行評論。	說明作品運用的材料、技法及風格。	指出作品運用的材料、技法及風格所包含的特徵。	對作品運用的材料、技法及風格感興趣。
理解佛像鑄造的技術與白鳳文化佛像雕刻的特徵,提出根據進行評論。	說明佛像鑄造的技術與白鳳文化佛像雕刻的特徵。	指出佛像鑄造的技術與白鳳文化佛像雕刻的特徵。	對佛像的材料、技法與風格感興趣。

▌對應等級

■ 當學習者在擁有自己的感知方式後,對三尊佛像使用的材料、製造方式等抱持疑問,就到達 「(C)-3 材料、技法與風格」、等級 1 。

■ 當學習者理解佛像金屬的質感、材料、鑄造方式等,並覺察其特徵、進而發表或是填寫學習單,即到達 「(C)-3 材料、技法與風格」、等級 2 。

1) 飛鳥時期 指7世紀的日本。「飛鳥」是地名,位於奈良縣中央地區。在這時期,日本與鄰近高句麗、中國交流頻繁,儒教文化以及佛學因此流入,其文化特徵為國際化與佛教色彩濃厚。此時期的佛像具有杏仁形的眼睛、仰月形的嘴唇,衣紋左右對稱,端正而僵硬的站姿或坐姿,給人莊嚴肅穆的感覺,如法隆寺金堂釋迦三尊像。

2) 白鳳時期、白鳳文化 指7世紀中期,為飛鳥時代後期。受初唐藝術的影響,佛像雕塑呈現較為豐腴的體態,搭配圓潤的面部線

■ 如果學習者能說明、發表金屬鑄造佛像的過程、材料、造形,並能解釋以上的特徵如何隨著時代改變,即到達 「(C)-3 材料、技法與風格」、等級 3 。如果能加上自己的價值判斷,與其他同學互相交流、討論,即到達 「(C)-3 材料、技法與風格」、等級 4 。

▌與「觀點 (A), (E)」的關聯

■ 當學習者發表看到佛像表情和姿勢時的感想,即到達 「(A) 看法、感知方式」、等級 1 。

■ 當學習者發現藥師三尊像是金屬製成,並在腦中形成金屬質感的概念,即到達 「(A) 看法、感知方式」、等級 2 。

條,整體呈現柔和而自然的模樣,藥師寺之藥師三尊像為此時期代表作。

3) 杏仁眼 眼型,是指上眼瞼、下眼瞼的線條弧度類似。

■ 當學習者能察覺佛像的製作方式與風格,帶來佛像表情、姿態、形狀的變化,即到達 「(A) 看法、感知方式」、等級 3 。

■ 當學習者察覺風格變化反映出各個時代的美感意識,並察覺自己的想法與世界觀得到啟發,即到達 「(E) 人生觀」、等級 3 以上。

比一比，藥師三尊像和其他神像

觀點：(C)-3
材料、技法與風格

鑑賞作品：〈藥師寺之藥師三尊像〉

等級 觀點		通用評量表
(C) 造形要素 與表現	(C)-3 材料、技法 與風格	
		題材評量表

教學流程 / 提問鷹架

❶ 仔細觀看作品，形成個人想法

「看了這個佛像，你覺得如何？」

❷ 思考佛像的材料與特徵。

「你覺得這尊佛像是用什麼材料做成的？」

「用什麼方式做成的？」

「將佛像的臉和身體的特徵互相比較，你有發現什麼嗎？」

❸ 分析鑄造的方式和白鳳文化的雕刻樣式

「這個時期的佛像是用什麼方式做成的呢？」

「其他時期的佛像製作方式，和這個時期的製作方式有什麼不同？」

引導方式

■ 大家一起觀看圖片，讓學習者形成個人的看法、感知方式。教學者應積極地引導並接納各樣發言，實踐對話式鑑賞的教學策略。

■ 引導學習者發現佛像為金銅材質，並繼續提問。若能聚焦於金屬材質的外觀，則可漸進式引導學習者發現佛像為鍍金製造。 教學活動 試著用擬聲詞形容佛像的質感 / 比較木製佛像的照片 / 展示金屬鑄造東大寺大佛（金屬製）等。

■ 比較飛鳥時期〈法隆寺之釋迦三尊像〉和〈藥師寺之藥師三尊像〉的表情、比例，發現白鳳時期雕刻的特徵。 教學活動 教學者解說 / 比較飛鳥時期佛像「杏仁形」的眼部造形和白鳳文化佛像的眼部造形與比例 / 討論 / 小組討論 / 學習單等。

■ 指導者說明金屬製作佛像的方式、佛像樣式的變化，加深學習的深度。 教學活動 欣賞影片 / 圖例講解 / 樣式年表 / 與社會科進行跨領域教學等。

〈東大寺大佛〉　〈法隆寺之釋迦三尊像〉

題材：馬賽爾・杜象〈泉〉 題材評量表			
等級 4 ★★★★	等級 3 ★★★	等級 2 ★★	等級 1 ★
理解作品在美術史上的意義及文化價值，並進行評論。	說明作品在美術史上的意義及文化價值。	想像作品在美術史上的意義及文化價值。	對作品在美術史上的意義及文化價值感興趣。
理解「達達主義」與作者企圖藉由「現成品」挑戰、打破世俗對藝術之刻板觀念，並進行評論。	理解作者企圖藉由「現成品」挑戰、打破世俗對藝術之刻板觀念，並說明其意義及文化價值。	想像「現成品」被當成「藝術作品」的理由。	對於「現成品」被當成「藝術作品」一事感興趣。

對應等級

■ 當學習者對於「橫著放的小便斗是不是藝術」的議題有興趣，就到達「(D)-1 歷史地位、文化價值」、等級 1。

1) 西元1916年第一次世界大戰後起於瑞士的藝術反抗運動。達達原指無意義的事物。達達主義的畫家反對一切傳統及既有的藝術形式，主張用偶然、即興手法來創作，如自動畫，實物黏貼等，對現代曾帶來很大的影響。譯者整理自教育部國語辭典簡編本。

■ 若學習者能深究這件作品被當成藝術品的理由，即使它只是一個被橫放的小便斗現成品，就到達「(D)-1 歷史地位、文化價值」、等級 2。

■ 若學習者能解釋作者企圖透過這件作品動搖多數人既有的觀念並造成影響，就到達「(D)-1 歷史地位、文化價值」、等級 3。
■ 若能理解作者使用「現成品」的企圖及爾後造成的影響、「達達主義」等，並闡述自己的藝術思維時，就到達「(D)-1 歷史地位、文化價值」、等級 4。

與「觀點 (A), (E)」的關聯

■ 當學習者能樂在其中、觀看這件作品，即到達「(A) 看法、感知方式」、等級 1。
■ 若是學習者理解這是一件「現成品」、非創作作品，並對作者的企圖產生個人看法，即到達「(A) 看法、感知方式」、等級 2。

■ 若學習者因著教學者所提供的資料及透過同學間的互相交流，覺察自己與他人有不同的看法、感知方式並從中得到啟發，即到達「(A) 看法、感知方式」、等級 3。若學習者能對自己的改變更進一步分析、向他人表述，即到達「(A) 看法、感知方式」、等級 4。

■ 若學習者關注作者試圖挑戰世人的藝術思維、啟發世人深刻省思，即到達「(E) 人生觀」、等級 2。若學習者察覺自己本身的藝術思維、參與藝術的方式受到影響，並對自己的人生觀有所啟發，即到達「(E) 人生觀」、等級 3 以上。

小便斗是藝術品嗎？

觀點：(D)-1
歷史地位、文化價值

觀點 　　 等級		通用評量表
(D) 關於作品的知識	(D)-1 歷史地位、文化價值	
		題材評量表

鑑賞作品：馬賽爾・杜象〈泉〉

教學流程／提問鷹架	引導方式
❶ 看一看，想一想，這是藝術嗎 「這能稱為藝術嗎？」 「請依照藝術性高低，排列這三件作品。」	■ 給予學習者思考「何為藝術」的機會。 教學活動 「這是藝術」與「這不是藝術」分組辯論，將贊成與不贊成的同學分別出來／比較〈沈思者〉、〈空間之鳥〉、〈泉〉等三件作品、請學習者依藝術品的得分高低排列、進行辯論等／以對話進行活動，可使用分組討論、學習單辯論等方式。 〈沈思者〉　　〈空間之鳥〉
❷ 想一想什麼是「藝術」 「這到底是什麼？」 「如果看起來不漂亮，就不是「藝術」嗎？」 「這能說是「創作」嗎？」	■ 教學者提供資料讓學習者理解並思考「何為藝術」。雖然〈泉〉這件作品不過就是一個橫著放的小便斗現成品再加上一個作者簽名，但這改變了美術史。 教學活動 思考作品名稱的意義／試著推測這件作品被展覽會退件的原因／想一想為什麼作者要在上面簽名／詢問「重新定義藝術」與「想法沒有改變」兩方的意見／小組討論並發表等。
❸ 作者究竟想要探討什麼 「作者想挑戰什麼？」 「想像一下被挑戰的人會不會震驚和生氣。」	■ 想一想這件作品的歷史地位和文化價值。 教學活動 討論「藝術需要有原創性嗎？」、「藝術需要技術嗎？」、「個人發現與看法是一種藝術形式嗎？」／以現在的角度試著製作一份當時的新聞報導／討論作者究竟想挑戰什麼等／可使用辯論，分組討論，學習單等。

題材：喬安·米羅〈小丑的狂歡節〉、〈紅太陽〉 題材評量表

等級 4 ★★★★	等級 3 ★★★	等級 2 ★★	等級 1 ★
理解作者的想法、作品對社會環境造成的影響，並進行評論。	說明作者的想法、作品對社會環境造成的影響。	想像作者的想法、作品對社會環境造成的影響。	對作者的想法、作品對社會環境造成的影響感興趣。
理解作者的表現受到超現實主義的影響且改變了近代社會，並對其進行評論。	想像並說明作者的表現受到超現實主義的影響且改變了近代社會。	想像作者風格（使用簡單的幾何圖案及明亮的顏色等）如何影響近代社會。	對於作者風格（使用簡單的幾何圖案及明亮的顏色等）如何影響近代社會感興趣。

對應等級

■ 這個階段先將重點放在視覺上的印象，找一找畫面中出現的物件，先不聚焦於「(D)-2 與社會環境的關聯」。 發言例 〈小丑的狂歡節〉：圓、波浪、漩渦、上弦月、動物。〈紅太陽〉：圓、人的身體、眼珠、顏料的斑點。

■ 若學習者能將自己的美術作品與米羅的作品互相比較，並找出其中的關聯性，即到達「(D)-2 與社會環境的關聯」、等級 1~2 。 發言例 「〈小丑的狂歡節〉雖然沒有使用自動性技法，但呈現不可思議、很有趣的氣氛。」「〈紅太陽〉也令我覺得很神奇。米羅將顏料滴在畫紙上，並使用暈染的技法。」

■ 以米羅獨特的表現為基礎，學習者能有根據地論述米羅對美術學習的影響，即到達「(D)-2 與社會環境的關聯」、等級 3 。 發言例 「畫畫不一定要用筆」、「不一定要有計畫，善用偶然產生的顏色和形狀來作畫並樂在其中也很重要」、「畫出看得見的東西並不是繪畫，能畫出夢想、奇妙的感覺、自己的心情才是繪畫」、「我好像蠻適合使用自動性技法」。

■ 若是學習者能具體地、有根據地論述米羅的想法和作品對社會造成的影響，就到達「(D)-2 與社會環境的關聯」、等級 4 。

與「觀點 (A), (E)」的關聯

■ 當學習者看著作品產生個人感受及想法，即到達「(A) 看法、感知方式」、等級 1 。

■ 能發表自己感興趣的部分並提及作品的造形要素（形與色），即到達「(A) 看法、感知方式」、等級 2 。

■ 若學習者透過學習作品相關的知識、參與班上的分享、討論，發現彼此的不同，並使自己的看法、感知方式得到啟發，即到達「(A) 看法、感知方式」、等級 3 。

■ 若學習者關心米羅的想法、作品如何對於世上的人們造成影響，即到達「(E) 人生觀」、等級 2 。若察覺個人想法、與外界聯結、互動的方式得到啟發、有所改變，即到達「(E) 人生觀」、等級 3 以上。

教教我，米羅先生！畫圖好好玩

觀點：(D)-2
與社會環境的關聯

鑑賞作品：喬安・米羅〈小丑的狂歡節〉、〈紅太陽〉

觀點		等級
(D) 關於作品的知識	(D)-2 與社會環境的關聯	通用評量表
		題材評量表

教學流程／提問鷹架	引導方式
❶ 仔細觀看作品，形成個人想法 「看了〈小丑的狂歡節〉、〈紅太陽〉之後，你覺得如何？」	■　大家一起觀看兩件作品的大型輸出圖片，再請學習者發表自己的感想。為了讓學習者能樂於觀看作品，教學者應包容、接納學習者各樣的看法、感知方式。 ■　告訴學習者兩件作品是出自同一位作者，引起學習興趣。
❷ 發現美術學習和作者的表現技法之間的關係 「自動性技法的表現方式和米羅的表現方式有什麼關係？」	■　發給每位學習者作品輸出圖片，讓他們找一找圖片中是否出現課堂上學過的自動性技法：吹畫、壓印、鉛筆拓印等，並進行發表。 ■　教學者應接納學習者有關作品主題、形與色、技法等多樣的看法、感知方式，整理共同點（令人感到愉快、不可思議的感覺）與相異點（是否使用畫筆、能否預期效果）等。
❸ 想一想，作者的表現方式帶給美術學習什麼影響。 「為什麼米羅不但用筆，也用各種新技法來作畫呢？把自己當成米羅，說明繪畫的樂趣。」	■　讓學習者發表、論述關於米羅對美術學習的影響，可使用學習單、小組討論等方式。建議教學者包容各樣的意見，透過詢問理由、讓學習者發展更多樣、豐富的看法、感知方式。 ■　建議教學者提供有關米羅等超現實主義藝術家，試著表現潛意識世界與追求精神自由之自動性技法的相關資料。同時也適時補充，這群藝術家對自然有透徹的認知，擁有不受日常習慣拘束的玩心之創造行為，以啓發學習者產生新的看法、感知方式。

6

有關鑑賞學習指導中的提問

奈川沖浪裡〉為題材的六篇教學設計，後半部也介紹了六篇以東、西方的作品為題材的教學設計。這一章將探討進行鑑賞學習指導時，教學者須依據「鑑賞學習評量表」選定「觀點」

評量表」的「觀點」所設計的提問及提問的目的。

---依據「鑑賞學習評量表」的「觀點」，精心設計提問---

筆者在第二部第五章的前半部介紹了以葛飾北齋《富嶽三十六景》之〈神奈川沖浪裡〉為題材的六篇教學設計，

每一篇教學設計中，依據「鑑賞學習

好的提問能幫助學習活動進行流暢、提升學習成效。**表1**為依據「鑑賞學習評量表」的各「觀點」、「等級」整理而成的提問。

有關「（A）看法、感知方式」的提問

這部分提問的目的在引起動機、提醒學習者專注看作品、觀察細節，幫助學習者形成自己的看法、感知方式。

在分享意見時，提問也能幫助學習者說出各式各樣、廣泛並具有深度的回答。因此，不建議使用封閉式提問，而應採用適用於各種作品的、一般且具有開放性的提問。

例如：「（1）發生了什麼事？」，讓學習者單純地觀看作品、觀察作品。進一步可以以對話的方式詢問學習者

判斷的依據，「（2）你從哪裡知道的？」、「（3）除此之外，你還想到什麼嗎？」，藉此幫助學習者發表多樣且具有深度的想法。

此外，本書中列舉的十二個教學設計中，在引起動機、仔細觀看作品之後，均採用了以下的提問，「你看到什麼？」、「看完以後，你覺得如何？」。這樣的提問是為了讓學習者釐清、理解、接納自己各樣的看法、感受，作為學習的開場。

同時，這幾個提問也能幫助學習者展現自己在鑑賞活動中的態度：接納學習者的各樣看法、感知方式，尊重學習者為鑑賞活動的主體。

有關「（B）作品主題」的提問

這部分的提問主要是幫助及引導學習者思考：「作品傳達了什麼樣的主題」。詢問學習者以鑑賞者的角度，從這件作品讀出了什麼訊息，而不是「作者想傳達的訊息」。正確來說，「鑑賞學習評量表」中「（B）作品傳達的主題」意指以鑑賞者的看法、感知方式為基礎，進行「作品傳達的主題」之解讀。

葛飾北齋〈神奈川沖浪裡〉之教學設計①當中，藉著提問「這張作品在說什麼故事？」，引導學習者觀看作品的整體造形要素，理解「這是大自然的景象」，進而思考作品主題。上田桑鳩〈愛〉的教學設計⑦當中，藉著提問「為什麼作品的標題是『愛』呢？」，試圖將作品的主題和造形要素連結，喚起學習者記憶中的感受或印象。

有關「（C）造形要素與表現」的提問

(A) 看法、感知方法		發生了什麼事？ 怎麼了嗎？ 畫面上有什麼？ 說說看你看到了什麼。 有沒有覺得哪裡有問題？ 有想要跟大家說什麼嗎？
(B) 作品主題		這張作品在說什麼故事？ 這是什麼主題？ 作者想告訴觀眾什麼？ 為什麼作者想畫這張圖？ 你看到什麼訊息？
(C) 造形要素 與表現	(C)-1 形與色	關於顏色和形狀，你發現什麼？ 這是什麼顏色？ 說說看畫面中特別的顏色和形狀。
	(C)-2 構成與配置	畫面中物品的配置方法，你有發現什麼特別的嗎？ 指出畫得很大的地方和畫得很小的地方。 畫面中，每一個被描繪的物品、彼此之間的關係是什麼？ 仔細觀察一下畫面中的遠近感。
	(C)-3 材料、技法 與風格	這幅畫是用什麼畫的？ 這是怎麼做出來的？ 這件作品用了什麼技法？ 你覺得作者用了什麼工具？ 你有看過類似的作品嗎？
(D) 關於作品 的知識	(D)-1 歷史地位、 文化價值	為什麼這件作品到今天還被當成名畫（名作）？ 你覺得有沒有人受到這件作品的影響？ 你覺得這件作品是否對現代的作品造成影響？ 你覺得這件作品是什麼樣的人畫的？ 這位作者的一生如何？ 你有沒有什麼問題想要問這位作者？
	(D)-2 與社會環境 的關連	你覺得這件作品對當代社會造成什麼影響？ 你覺得作者身邊的人怎麼看待他？ 作者小時候是怎樣的人？ 你覺得作者在什麼環境長大？ 你覺得作者受到誰的影響？
(E) 人生觀		我們可以從這件作品學到什麼？ 這件作品對我的想法及生活方式有什麼啓發？

<div align="center">表1 「鑑賞學習評量表」中與觀點相對應的提問</div>

（C）-1 形與色

也就是將提問焦點放在造形要素，幫助學習者擷取美術作品的視覺訊息。這也是與〈學習指導要領〉中「形狀和色彩」、「光」、「造形特徵」等內容相關的提問。

葛飾北齋〈神奈川沖浪裡〉之教學設計②當中的幾個提問，「這是什麼形狀呢？」、「用了幾種顏色呢？」、「顏色有什麼變化呢？」即為引導學習者注視形狀和色彩。另，維梅爾〈讀信的藍衣女子〉之教學設計⑧中，「畫面上有什麼東西呢？」、「牆壁上掛的是什麼？」則是幫助學習者連結自己對事物的印象、理解畫面的物品為何。

（C）-2 構成與配置

提問目的在於幫助學習者觀察畫面構成。

葛飾北齋〈神奈川沖浪裡〉之教學設計③中，提問「海浪（富士山、天空）在哪裡？是怎麼畫的呢？」、「富士山和海浪的形狀有什麼關係呢？」是為幫助學習者觀察畫面配置與構圖。另，俵屋宗達〈風神雷神屏風圖〉之教學設計⑨中，「風神和雷神在畫面上的哪裡呢？」和「為什麼要有一大片空白呢？」、「為什麼要畫面的配置和留白，好進一步的發現作者作畫時已精心考慮了屏風擺置的效果，「當屏風立起來的時候，看起來會是這樣」。

（C）-3 材料、技法與風格

教學者在進行鑑賞學習指導時大多使用作品的彩色輸出圖片或大螢幕作

品投影，因此學習者經常無法看清楚實物的質感、細部的技法和風格等。

此時，為彌補教學上的限制，解析度高的圖片、局部放大的圖片、適當的提問就顯得無比重要。

葛飾北齋〈神奈川沖浪裡〉之教學設計④中，教學者藉著提問「看完與原作品一樣大的輸出圖片後，你有發現什麼嗎？」，及選取不同批次的印刷、背景天空有些微不同的作品，將其排列、比較、鑑賞之後，提問「為何要印製許多同樣的作品呢？」、「為什麼印製許多版畫具重複印刷的特色」之教學設計⑩中，「你覺得這尊佛像是用什麼材料做成的？」能幫助學習者注意材料的細節，「將佛像的臉和身體的特徵互相比較，你發現什麼嗎？」則幫助學習者發現佛像的臉

部特徵和身體的姿勢會隨著時代的不同、呈現不同風格。最後提問「其他時期的佛像製作方式，和這個時期的製作方式有什麼不同？」則可作爲探討材料、技法與風格的總結。

有關「（D）關於作品的知識」的提問

（D）－1 歷史地位、文化價值

教學中若想讓學習者了解有關作品的風格、在美術史上的評價與作者的生平等，很難僅憑觀看作品達成目標，必須配合有深度的提問與適時提供的補充資料。

葛飾北齋〈神奈川沖浪裡〉之教學設計⑤中，提問「這位畫家是什麼樣的人呢？」能幫助學習者將焦點放在藝術家。而「什麼樣的人會購買這幅畫？」則幫助學習者思考購買對象及時代背景。馬賽爾・杜象〈泉〉之教學設計⑪中，「這到底是什麼？」、「如果看起來不漂亮，就不是『藝術』嗎？」是有關藝術本質的提問。「作者想挑戰什麼嗎？」、「想像一下被挑戰的人會不會震驚和生氣。」則幫助學習者思考時代背景並引導學習者思考這件作品在歷史上的價值。

（D）－2 與社會環境的關聯

一般來說，思辨作品如何呈現當代政治、經濟與生活文化等各樣複雜的現象，包含在鑑賞的內涵裡；而思辨當今的社會環境如何影響藝術文化，也包含在鑑賞的內涵裡。這些訊息同樣無法僅憑著視覺觀賞而取得，必須靠著適當的提問和補充資料以輔助學習。

葛飾北齋〈神奈川沖浪裡〉之教學設計⑥中，「這一幅畫哪裡令人覺得厲害呢？」、「試著分辨畫面中動態的景物和靜止的景物。」能幫助學習者察覺作者獨特的表現。「想像一下，這種海浪的表現方式，當時的人看了覺得如何？」則能幫助學習者察覺作者獨特的、捕捉大自然的方式。另，在喬安・米羅〈小丑的狂歡節〉、〈紅太陽〉之教學設計⑫中，「自動性技法的表現方式和米羅的表現方式有什麼關係？」能幫助學習者比較、連結自己在課堂上學習過的內容。「爲什麼米羅不但用筆，也用各種新技法來作畫呢？把自己當成米羅，說明繪畫的樂趣。」則能進一步幫助學習者回想自身經驗及換位思考。

「（E）人生觀」

「（E）人生觀」旨在透過整個鑑賞學習過程，幫助學習者省思、內化

「學習內容」，落實生活實踐，實現「我發現這作品影響、啓發我與外界聯結、互動的方式」。換言之，「（E）人生觀」的學習內涵不單指作品鑑賞學習，而是試圖藉由與他人互動的鑑賞學習活動，同時對藝術鑑賞產生興趣。教學者能藉由「（B）作品主題」、「（C）造形要素與表現」或「（D）關於作品的知識」的任一觀點，幫助學習者發展深入的「（A）看法、感知方式」，再加上「我們可以從這件作品學習什麼?」、「這件作品對我的想法及生活方式有什麼啓發?」等提問，實現內省及生活實踐的目標。

在課程管理中，善用「鑑賞學習評量表」

一般說來，課程管理包含「訂定教學計畫及題材開發」、「課程評鑑及課程省思」、「課程實施」三階段；而最耗費心力的部分應該是「訂定教學計畫及題材開發」。這個階段的難度就像是廚師思考菜單、決定烹調方式一般，必須縝密地規劃、分析學習者的心理狀態、思考提問和評量相關事宜、預備教材、教具，設計學習內容、學習活動的步驟等。

表2 羅列出實施鑑賞指導時課程管理的三階段、十步驟，並且詳細記載了各個步驟的注意事項及活用「鑑賞學習評量表」的方法。

接下來的篇幅將重點說明教學者如何在每個步驟、有效地活用「鑑賞學習評量表」。

首先談步驟2「訂定目標」。根據學習者的年級、心理狀態及先備經驗，選定「鑑賞學習評量表」中合適的「觀點」和「等級」。

也就是從「鑑賞學習評量表」（A）到（E）、五個「觀點」當中，選定一至二個「觀點」，再從選定的「觀點」中選定適當的「等級」。需要提醒大家的是，「等級」選擇將影響學習成效；若教學者選擇的「等級」過低，無法幫助學習者成長；若選擇過高的「等級」則無法引起學習者的興趣。剛接觸「鑑賞學習評量表」的教學者若是對於「選定適當等級」感到茫然，則建議保持彈性、無需過分執著備課時選定的「等級」，因為學習者的能力可能高於或低於預先設想的「等級」。建議先觀察學習者的表現，再逐步修正目標。

階段		內容	活用情形	注意事項	評鑑
① 訂定計畫及題材開發	1	掌握班上實況	△	分析學習者的先備經驗及心理發展階段。	教學前（教案製作）
	2	訂定學習目標	◎	根據學習者的現況訂定學習目標，並依據「鑑賞學習評量表」選定適當的觀點和等級。觀點過多，不容易聚焦，且應選擇適當的等級。	
	3	選擇鑑賞作品		從名畫或教科書當中，選擇教學者感興趣的作品。	
	4	製作「題材評量表」	◎	配合第2點的學習目標選擇鑑賞作品，製作「題材評量表」。觀點和等級可作為教學者及學習者的評鑑指標。	
	5	設定授課時數	△	設定授課時數。一般建議利用一到二節課進行鑑賞學習。若學習活動包含製作的話，就不在此限。	
	6	學習活動	◎	以學習者的看法、感知方式為起點的對話式鑑賞。可採用作品比較等各種方式，漸進地達成事前所選定的觀點與等級。配合適當的提問，可採取全員講授、兩人一組、小組討論等學習方式。	
	7	鑑賞資料		配合學習目標及學校設備，準備鑑賞用的作品輸出圖片、平板或是投影設備。	
	8	學習單製作	○	依據「鑑賞學習評量表」的觀點及等級製作學習單，可包含課後的心得、感想紀錄。	
② 課程實施	9	課程實施	○	授課時，雖然根據設定的觀點及等級進行提問及回答，但常發生實際學習活動高於預先設定之等級的狀況。因此，錄影或學習單等資料，將有助於進行課後省思與分析。	教學中
③ 評鑑及省思	10	課後省思	◎	根據授課紀錄、學習者的學習單等可分析教學是否達成設定的觀點等級，並有助於改善授課品質。在這個階段可檢討預設的觀點、等級是否適當。	教學後

表2　課程管理及「鑑賞學習評量表」的利用（活用情形由高至低為◎，○，△）

第二，請留意步驟 6「學習活動」。

本書採用「觀看」、「詢問」、「發表」為基礎的學習方式；先請學習者仔細觀看作品之後，教學者採取包容、接納的態度、以對話的方式詢問學習者的看法、感知方式。在一問一答當中，若是學習者的回答與事先所設定的「觀點」不謀而合，教學者則把握機會、針對符合「觀點」的回答做進一步提問。

若是對話中一直沒有出現與事先設定之「觀點」相符的回答，則必須檢討設定的提問是否適當。學習活動中，提問扮演極關鍵的角色，影響學習活動能否能流暢進行。因此，在備課階段，教學者必須配合選定的「觀點」、設計合適的提問。而提問又可分成主要提問和輔助提問，建議教學者可以對照「鑑賞學習評量表」深入研究、

掌握提問要領。

第三，有關「課後省思」的階段。

這階段為教學實施後，教學者分析學習者的表情、發言、討論內容、學習單等各樣回饋，自我省思，判斷學習成效是否達成所設定的「觀點」，作為下次教學的參考。

教學者因著使用「鑑賞學習評量表」，能掌握明確教學目標，所以在回顧教學、分析學生表現的時候，也可以迅速掌握自己授課的狀況。「當初設定的『觀點』和『等級』是否適當？」、「提問與回饋是否適當？」使下一次的教學規劃變得明確及容易。

簡言之，利用「鑑賞學習評量表」選定「觀點」與「等級」，選擇作品／題材，讓課程管理變容易了。

只是在回顧、省思教學的時候，提醒大家避免用狹隘的方式、只進行單

•「觀點」的檢核，而建議以宏觀的角度，俯瞰「鑑賞學習評量表」整體的「觀點」、「等級」，以免除教學上的偏見與迷思，使教學計畫能逐漸朝向兼具廣度與深度、結構完整的方向發展。

◖◗

◖◗

◖◗

介紹完教學者如何運用「鑑賞學習評量表」、掌握課程管理三階段，本書第三部將進一步介紹活用「鑑賞學習評量表」進行課程管理的教學案例。

1)　　進行鑑賞題材開發時，對於「目標設定」先於
　　　「作品選定」的做法，有些教學者因難以執行而
　　　反對，但筆者認為這種做法才能實現「以學生為
　　　主體」的理念。

2)　　難以選定鑑賞作品時，建議可參考教科書、選用
　　　其中的教材，因教科書乃依學習者發展階段而編

訂。或可參考本書部分作品出處，專為教學現場
指導者之用，神林恒道、新関伸也編著，〈西洋
美術101鑑賞導覽手冊〉、〈日本美術101鑑賞導
覽手冊〉，三元社，2008。

師講解，像這樣觀看後提出「自己的」想法的方式應該更能引起學習者的興趣，提高學習動機吧！並且，我也發現大學生看畫十分倚賴知識，用科學的角度分析一幅作品，發言頭頭是道。不過，這是不是也代表我們受到既定想法的影響、被束縛而無法自由地想像了呢？比起我們，年幼的學習者應該更能夠針對作品直覺地發言、將自己的想法與感受表達出來吧！在那樣的場面中，我可以想像他們不擔心自己說得不好、說得不對，而是能夠自由發言、享受學習的模樣。因此，看畫的時候，或許還是需要小孩子般純真的特質。還有，我認為像這樣看重學習者發言的教學方式，若是教學者本人沒有豐富的感性與感受力，應該無法接納學習者的發言和意見，也無法堆疊、延伸學習的深度與廣度。因此我深深覺得，身為教學者也應當培養自身的感性與感受力。──（大二學生）

　　這次體驗的鑑賞學習和我小學時的鑑賞課完全不同，十分新鮮、很有參考的價值。接納學習者所發現的、所感受到的事、並將它融入為學習的一部分，這種方式讓人非常享受鑑賞學習。我認為這是一種幫助學習者參與的教學策略，而且是非常好的方式。此外，親眼見到老師看重學習者的發言、循序漸進地提問、引導學習者進行深入的思考，而不是單方面的灌輸「正確答案」、讓整堂課結束在學習者無法領會的「結語」，讓我覺得這堂課「好美」、「好棒」，我以後也想這麼教。──（大二學生）

　　　　以上的感想描繪了鑑賞學習本質的點點滴滴，包含了觀看作品的樂趣和態度、大人與小孩眼光的不同以及教學者的角色等。
　　　　（本次為疫情期間的教學活動，採用線上教學的方式。）

大學生對於「鑑賞學習」教學演示之心得

筆者在自身任教的大學、「圖畫與勞作科教學法」的課程中，以葛飾北齋《富嶽三十六景》之〈神奈川沖浪裡〉為題材，進行了「鑑賞學習」之教學演示。筆者擔任教學者，學生們則擔任學習者。學校為專責師資培育的大學，學生們都是未來的老師。

這一次採用的是「對話式鑑賞」之教學策略：在仔細觀看作品之後，對學習者反覆提問，以學習者的回答為基礎來堆疊、延伸教學的深度及廣度。本次的學習目標選定「鑑賞學習評量表」之觀點「（C）-1 形與色」，課堂中不斷拋出與此「觀點」相關的問題讓學習者進行有根據的回答。

接下來，跟大家分享兩位學生的感想。

這堂課讓我感到倍受尊重，針對眼前所觀看的作品我們可以擁有各樣的想法與意見，並且學習竟是伴隨著著每一個人的意見發表而完成。在這堂課中，我聽見同學各樣的詮釋及想法，沒想到一堂葛飾北齋〈神奈川沖浪裡〉的鑑賞課，竟然可以這麼豐富。老實說，當我知道老師要用一節課來看畫、思考，我當下覺得這實在「太沒有效率了」，因為這是一幅只需要三分鐘就可以講解完畢的一件作品，「請大家一起來看這件作品，它就是○○○的一幅畫。」但是，在教學演示結束後，我發現這次的教學跟我所知道的學習方式，例如聽講解、像理解知識一般的學習方式，完全不同。在這堂課中，我們單純地表達意見和提出疑問，卻讓我經歷了深層的思考，也因此留下深刻的印象、成為我生命中的一部份。若從學習者的角度思考，比起「被動地」聽老

III

活用

「 鑑賞學習評量表 」

用

7

活用「鑑賞學習評量表」之教學設計

「鑑賞學習評量表」為一項極佳的指引，能幫助教學者規劃教學、提升學習品質，同時也能幫助教學者建立課程架構、進行課程管理。

一次的學習活動，而是應根據學習者的狀況，以年度課程的思維，思考學習目標、選擇鑑賞作品、設計各樣的提問及教學策略、並省思成效。

利用「鑑賞學習評量表」進行課程管理

身為教學者應常常思考鑑賞學習的意義。鑑賞學習並非單一的、只進行

98

本章將介紹筆者之研究團隊A市B校，利用「鑑賞學習評量表」進行鑑賞學習之題材開發、教學實踐、課後省思所呈現的成效。這堂課選擇在整年度的第二學期進行，單元名稱是「畫面上有什麼呢？」，教學實施對象為五年級的二十九位學生。

【學生分析】

在當年度的第一學期，這位老師帶著她的班級欣賞了日本畫家土田麥僊的作品〈罰〉。在沒有使用「鑑賞學習評量表」的情況下，她將學習目標設定為：「一、請從畫面中三位主角的表情來判斷他們的立場、心情是什麼、發生了什麼事？」、「二、察覺自己與其他同學的看法、感知方式不一樣。」當時，因為教師沒有明確指定學生必須針對圖中的哪一位主角進行分析、想像，而是讓學生自由選擇，以至於課後進行教學省思的時候，她發現學生並未「察覺自己與其他同學的看法、感知方式不一樣」，未達成學習目標。爾後，當這一位教師利用「鑑賞學習評量表」，重新回顧、整理學習目標後，她將其修正為：「一、仔細觀看作品中各樣物品的形狀、顏色、構圖。」、「二、說一說主角的立場、心情和猜一猜作品主題。」、「三、透過討論和聆聽同學的發表，察覺自己的看法、感知方式和其他同學不一樣。」仔細分析後，雖然僅為三個目標，但實際上包含了「鑑賞學習評量表」中的四個「觀點」：「（A）看法、感知方式」、「（B）作品主題」、「（C）－1 形與色」、「（C）－2 構成與配置」，而四項觀點硬塞在短促的一堂課中。

這位老師在反覆思索後，決定在第二學期選用不同的作品再進行一次鑑賞學習指導。

【題材研究後掌握學習內容】

這次，這位老師選定「（A）看法、感知方法」及「（C）－1 形與色」兩個觀點，並決定選用十七世紀中、荷蘭作家維梅爾之〈讀信的藍衣女子〉來進行鑑賞學習指導。（請參照第五章－教學設計⑧）選用〈讀信的藍衣女子〉是因為畫面單純、只有一位主角，當學生們描述主角的心情時，可以很容易察覺自己的看法、感知方式和其他同學不一樣。

並且〈讀信的藍衣女子〉雖屬風俗畫，卻也運用了隱喻的手法。風俗畫是以當代人們生活為題材的繪畫；隱喻則是運用具象的事物表達抽象概念

的手法。無論是風俗畫或是隱喻的手法，都很適合討論與發表。

若是從風俗畫的角度來研究〈讀信的藍衣女子〉，珍珠項鍊、使用獅子圖案裝飾之西班牙風的椅子、荷蘭的地圖等，可看出維梅爾以精緻、色彩鮮豔的筆致描繪出十七世紀當時的居家日常景象。學生很容易連結自己的生活經驗，找出作品中的物品，侃侃而談與形狀、顏色相關的發現。

若是談隱喻的手法，老師則必須另外補充、介紹維梅爾常使用書信當成戀愛的象徵。我們可預測孩子在課堂上發表：看到畫中女主角讀信，暗示著她有一位正在交往的對象；珍珠項鍊可能是戀人贈送的禮物；女主角腹部微微隆起，可能是她身懷六甲；頭部和背景的顏色相近，可當成她思念外面更廣闊的世界等。

雖然維梅爾本人從未說明作品的背景故事，以至於眾說紛紜，但這也讓鑑賞變得更有趣，鑑賞者可依照自己的看法、感知方式自由分享：「畫中的主角是不是真的身懷六甲？」、「她的表情究竟是微笑還是悲傷？」、「地圖是實用的物品，但卻也是當時相當時尚的室內裝飾品。」、「珍珠項鍊、日本和服飾、中國的陶瓷器是當時東印度會社的進出口、高單價的商品，這一家人很虛榮、浮誇？②」等。

換言之，以〈讀信的藍衣女子〉當成題材，可讓鑑賞者充分地表達自己的看法、感知方式。此外，這件作品也十分適合作為「鑑賞學習評量表」之教學題材，例如「作品主題」、「觀點」、「造形要素與表現」、「關於作品的知識」等。教學者可依照自己選定的「觀點」發展出不同的學習活動。

依據選定之「觀點」和「等級」，訂立明確的學習目標

誠摯地建議所有教學者，在每一次的教學中應精選適當的「觀點」。如果設定的「觀點」過多，學習目標容易變得模糊，教學者的引導及提問也會變得曖昧、不容易聚焦。換言之，規劃課程、選用「觀點」時，應重質不重量。

研究團隊的這位老師參考了「通用評量表」之後，選定了兩個「觀點」，重新製作了「題材評量表」（表1）。她在反覆思索之後，依據「（A）看法、感知方式」及「（C）—1形與色」兩個觀點，訂下了二個學習目標：

「一、愉快地、仔細地觀看作品中各樣物品的形與色，並有根據地想像主

角的故事與心情。」、「二、察覺自己的看法、感知方式與其他同學不同。」，並將學習表現設定「等級3」。

選擇「等級3」的理由，是因為這是今年度第二次的鑑賞學習，她認為學生除了指出作品中自己感興趣部分，並陳述其造形特徵之外，也應該開始學習有根據地表述自己的看法，並察覺每一個人的想法都有其依據。

雖然課程只聚焦在兩個「觀點」，但我們可預見學生在思考、想像主角的心情時，將論及作品的場景及故事的部分，也就是觀點「（B）作品主題」的部分，以及畫面中各樣物件的配置與構成，也就是觀點「（C）－2 構成與配置」的部分。

—構思學習活動與教學策略—

以下介紹這位老師配合選定的「觀點」與「等級」所構思的教學策略。

為了讓學生們仔細地觀看畫面中各物品的形狀、顏色、特徵業思考其含意，她準備了大型的螢幕和學生個別使用的平板。此外，為了讓學生發現自己與其他同學的看法、感知方式不同，她配合提問設計了不同的學習活動（個別學習活動、小組活動），讓學生在學習單寫下自己的觀察結果，以發表、聆聽、討論的方式與他人進行交流。

—教學實踐—

這一次的鑑賞學習指導採用「（A）看法、感知方式」及「（C）－1 形與色」兩個觀點，設計了四個提問做為主要活動（表2），希望藉由對話，循序漸進地引導學生，到達「（A）看法、感知方法」及「（C）－1 形與色」之「等級3」。〔提問1〕問的是學生對《讀信的藍衣女子》的第一印象。〔提問2、3〕則是幫助學生仔細觀察畫面裡的各樣物品、及根據形與色思考「地圖」、「珍珠項鍊」等重要的物品之意義及特徵。〔提問4〕則是最重要的提問，引導學生思考畫面中主角的立場與心情，並希望學生發表時有根據地表述想法。接下來介紹當天的課堂實況。

〔提問1〕 你對這幅畫有什麼感覺？

老師將作品投影出來，詢問學生的第一印象。學生將自己的意見寫在學習單「你的感覺」欄位之後進行發表。學生的答案有「藍色的衣服」、「體型胖胖的」、「古代的作品」、「狹窄的房間」、「很像媽媽的人」、「感覺在哭、頭低低的、好像正在閱讀信

觀點＼等級	等級 4 ★★★★	等級 3 ★★★	等級 2 ★★	等級 1 ★
維梅爾的〈讀信的藍衣女子〉題材評量表				
(A) 看法、感知方法	對於作品主題及造形等，一方面聽取作品相關知識與其他同學的意見，一方面持有個人的看法、感知方式，並有條理地向他人表述。	對於作品主題與造形等，一方面聽取作品相關知識與其他同學的意見，一方面持有個人的看法、感知方式。	對於作品主題與造形等產生個人的看法。	對作品感興趣，產生個人的看法。
(C-1) 形與色	針對房間裡讀信的藍衣女子、珍珠項鍊、地圖等人物之形與色的意義、特徵，提出根據進行評論。	說明房間裡讀信的藍衣女子、珍珠項鍊、地圖等人物之形與色的意義、特徵。	指出讀信的藍衣女子、珍珠項鍊、地圖等人物之形與色的特徵。	對讀信的藍衣女子、珍珠項鍊、地圖等感興趣。

表1　實踐研究「畫面上有什麼呢？」之「題材評量表」

提問	學習活動	觀點與等級
〔提問 1〕 你對這幅畫有什麼感覺？	全班一起觀看大型輸出圖片。 填寫學習單「你的感覺」欄位並進行發表。	(A) 看法、感知方式 (C)-1 形與色：皆為等級1
〔提問 2〕 畫面上有什麼物品呢？	個別使用平板觀看作品。 填寫學習單「畫面上的物品及位置」欄位並進行發表。	(A) 看法、感知方式 (C)-1 形與色：皆為等級2
〔提問 3〕 牆壁上掛的是什麼？ 畫面上一顆一顆的是什麼？	四人一組進行討論並發表。	(A) 看法、感知方式 (C)-1 形與色：皆為等級2~3
〔提問 4〕 這位主角是誰？她的心情如何？	個別使用平板觀看作品。 填寫學習單「寫信的人」和「信的內容」兩個欄位並進行發表。	(A) 看法、感知方式 (C)-1 形與色：皆為等級3

表2　實踐研究「畫面上有什麼呢？」中之提問、學習活動與觀點的關聯

件」等直覺性的回答。老師試圖藉著這個提問表達自己接納孩子各樣意見的態度，幫助學生對這次的學習產生安全感，保持對作品的興趣。

〔提問2〕畫面上有什麼物品呢？

學生一面隨意地將平板上的作品照片放大、縮小、旋轉，一面在學習單上「畫面上的物品與位置」欄位，寫下「椅子」、「書」、「地圖」、「信」等後進行發表。為了讓所有人都聽得見同學的發表，學生發言的時候，必須走到螢幕的前面。此外，發表的學生對於「地圖」的判別不太一樣，有「壁畫」、「板子」、「畫板」等不同意見，引發熱烈討論。當學生熱烈討論「地圖」是不是地圖的時候，老師察覺學生的學習動機已被啟動，於是繼續下一個提問。

〔提問3〕牆壁上掛的是什麼？畫面上一顆一顆的是什麼？

這時老師將全班分組，大約四人一組，互相討論牆壁上掛的是什麼。在小組討論的時候，學生可以察覺同學之間的看法、感知方式不一樣。之後為小組發表，在電子白板前向全班分享同組組員不同的看法、感知方式。針對回答「這是世界地圖」的學生，老師詢問他理由是什麼，「我把地圖旋轉一下就找到日本和朝鮮半島。」學生如此回答。還有其他答案如「龍的臉和地圖」、「矮牆」、「鹿、龍、蛇等動物」等。學生因為在小組討論時聽到其他同學的想法、受到激勵，發表時討論的氣氛十分熱絡。

接著老師問了學生：「畫面上一顆一顆的（珍珠項鍊）是什麼？」，這是他們沒有注意到但卻很重要的一件物品。如同討論「牆壁上掛的是什麼？」，這一次學生對於「一顆一顆」的物品也沒有共識。發表的時候，出現了「鈴鐺」、「項鍊」、「寵物蛇」、「皮帶」、「項鍊」、「領帶」等各式各樣的答案。老師雖然詢問學生理由，但可能因為這「一顆一顆」的物品畫得很小、難以觀察、判斷，所以討論並沒有很熱絡。

老師在仔細聆聽、接納學生所有回答之後，告訴全班：「牆壁上掛的是地圖：一顆一顆的是珍珠」，預備帶領所有學生進入下一個問題。

〔提問4〕這位主角是誰？她的心情如何？

教師為了幫助學生觀察、想像畫面中這位女主角的故事與心情，思考其

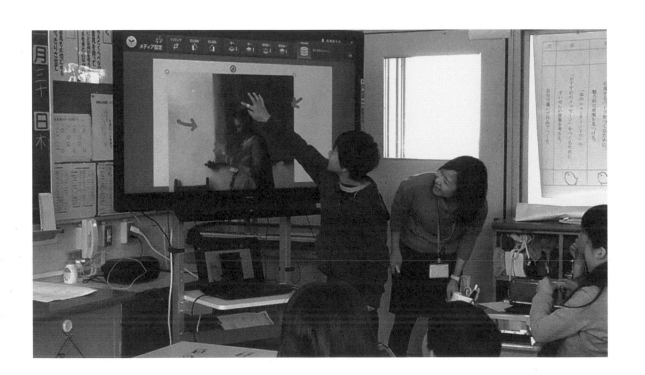

引人注目的造形特徵是什麼，她在學習單上放了「寫信的人」和「信的內容」兩個欄位。學生們的發表如下。

學生A：「我覺得她很悲傷。應該是她的朋友寫信來，告訴她說他準備搬到很遠的地方，所以是一封道別信。」

學生B：「這位女主角的身材胖胖的，應該是懷孕了。應該是從醫院寄來的一封信，告訴她說她肚子裡的孩子得了很嚴重的病。」

學生C：「這位主角是一位母親。這是一封從政府寄來的通知，徵召她的兒子去打仗。在知道自己的兒子要上戰場後很悲傷。」

學生D：「這位主角是一位母親。這

封信應該是從軍隊寄來的，告訴她她的兒子戰死了。這個房間有世界地圖，所以應該是他兒子的房間。我這樣推測的理由是因為這位主角看起來很悲傷。」

檢視成效

這位教師在實踐後分享，自己因著使用「鑑賞學習評量表」，明確地設定了學習目標，才能在教學時掌握重點、進行提問、順暢地引導學習活動。學生們也因此認真地參與學習、觀察作品中自己有興趣的物品、並有根據地論述自己對於形狀、顏色等造形特徵的想法。

儘管每一位學生對於作品未必一致，老師還是能掌握本堂課的兩個「觀點」，接納學生各式各樣的看

法、感知方式，傾聽學生的論述並進行連結，讓學生個人的看法變得更具體而明確。學生的看法、感知方式就在傾聽、包容、接納自己與他人的環境中受到啟發漸漸成形，並發展出個人獨特的看法。因此本次的教學可說是成功達成目標「觀點」與「等級」。

教學後留待改進事項

本次活動的四個提問當中，〔提問4〕是最重要的提問，然而當天進行到〔提問4〕時，時間卻只剩下十分鐘。在十分鐘內要學生填寫學習單並進行發表，令這位老師感到十分倉促，她發現自己無法好好的聆聽每一位學生的想法、也無法好好將學生的回答進行分類、互相連結。例如，學生D說：「這是一位母親，她在掛著地圖、兒子的房間裡讀信。」，這樣的回答

不僅符合「（C）－1 形與色」的觀點、說明了主角的心情，同時也符合「（C）－2 構成與配置」的觀點。

身為老師，當察覺孩子的表現超出自己預設的「觀點」、「等級」時，理應把握機會、給予回饋、拓展學習的深度與廣度。但當天卻因著時間的限制無法達成，有遺珠之憾。

此外，在進入〔提問4〕之前，〔提問3〕是相當重要的引導。然而，不同於討論「牆壁上掛的是什麼？」那樣熱烈的氣氛，學生討論「畫面上一顆一顆的是什麼？」的時候竟出奇的安靜。這可能是因為地圖出現在四、五年級的社會科課程中，學生對地圖十分熟悉，而「珍珠項鍊」體積太小、不容易觀察，也不是孩子日常生活中常見的物品，所以無法引起學生討論的興趣。並且，分析〔提問4〕的發表及學習單的答題狀況時，關於「地圖」的敘述，在數量上也明顯多於「珍珠項鍊」。

如提問：「為何荷蘭積極地進行航海活動？」、「為何畫中主角家中要用地圖來裝飾？」、「哪裡生產珍珠？」等。

學習者在鑑賞學習活動中發表的看法、感知方式是獨一無二的，他們也很溫和，很少堅持第一眼的看法、感知方式。因此，身為教學者若能持續以課程管理的理念進行課後省思，則可帶給學習者新的體會、拓展原有的看法、感知方式、幫助學習者樂於學習。

今後的教學計畫

從這一次學生對於地圖十分感興趣的反應，這位老師得到一個靈感：若是還有機會進行這件作品的鑑賞，她會在〔提問3、4〕時展示世界地圖，一面進行作品鑑賞，一面引導學生深入其境了解荷蘭與東亞的地理位置，思考「珍珠項鍊」從遙遠的東亞到荷蘭，坐船、遠渡重洋究竟需要多少時間。

若是能規劃兩節課的鑑賞學習，則可考慮加入觀點「（D）－1 歷史地位、文化價值」，探究荷蘭大航海當時的生活、風俗民情、時代背景，統整社會、綜合等科目的學習活動。例

活用「鑑賞學習評量表」之教學設計

1)　本文依據以下論文增修。新関伸也、村田透，〈使用「鑑賞
學習評量表」之美術鑑賞實踐與考察——以維梅爾〈讀信的
藍衣女子〉爲例，《美術教育學研究》No.51，2019，P.241-
248。

2)　千足伸行監修，《維梅爾原尺寸美術館100%VERMEER》，
小學館，2018，P.52-53, 166-167, 172-173, 176-177。

幼兒遊戲與鑑賞

孩子的眼睛總是能察覺身邊的環境，並身體力行去體驗、去感受這些「好有趣」、「好漂亮」的事物。學習「這是什麼？」是他們的生活方式。我們若能陪伴在他們身邊、珍惜這樣的機會，仔細聆聽孩子們分享他們的發現與感受，他們長大將會成為一位具備感性與感受力的人。

筆者曾在某一間幼兒園的庭院中觀察一位三歲小孩玩耍，他將自己發現的種子和樹葉排列在一起，運用了五感研究了種子和樹葉的顏色、形狀、特徵等有趣的部分，一邊跟自己說：「這摸起來很光滑、很舒服」、「像黑色的寶石」、「聞起來的味道還不錯」、「搖一搖有聲音」，這實在很讓人驚喜。僅僅三歲的小孩，已經能發現事物的美與價值，並且能用簡單、純真的語言表達。

鑑賞活動並非只有視覺上「看」的體驗，其實「聽聲音」的聽覺體驗、「聞味道」的嗅覺體驗、「嚐味道」的味覺體驗、「感受重量、溫度、用手摸摸看」的觸感體驗也包含在其中。筆者認為鑑賞活動就是發現自己身邊各樣事物之美與價值的一種行為。也就是說，孩子們每天的生活就是鑑賞活動。

後來，在庭院中一同玩耍、欣賞這些自然事物的孩子們，腦中的念頭一發不可收拾、竟然玩起了扮家家酒、開了餐廳。像這般，幼兒日常生活的鑑賞活動不就是日後藝術鑑賞活動的開端嗎？

8

豐富、有深度的
鑑賞學習

國語與藝術科書法合科教學之實例

這一章將介紹圖畫工作科／美術科
與其他學科之關聯，及如何利用「鑑
賞學習評量表」進行合科的鑑賞學習，
以加深、豐富學習內涵。

「國語」可說是與鑑賞學習有密切
關係的學科。人們藉著語言將心裡的
感動與人分享、得到抒發與回饋。正
因國語課一直被視為各學科之基礎，
國小低年級的課程安排以國語課所佔
的節數最多。

利用「鑑賞學習評量表」加深學習
也建立在語言活動的基礎上，但「先
有語言活動才有鑑賞學習」、「語言
活動中包含鑑賞學習」等的說法並不
適當。筆者及研究團隊認為，具有深
度、廣度的鑑賞學習是「看法、感知
方式的萌芽、發展、與改變」搭配「充
分表達的語言活動」。但須避免「把

語言當成學習目標」或「以語言表達
當成衡量鑑賞學習成效的工具」。

另，研究團隊採取「對話式鑑賞」
的教學策略：讓學習者透過視覺「觀
看」進行思考（Visual Thinking）[1]，與
作品對話、與他人對話。而鑑賞學習
發生質性變化的當下，語言為不可或
缺的要素。

若作品成為對話產生的「場域」，
鑑賞活動立即活了起來，「看」與「說」
將互相影響，提升學習成效，因為「看
法、感知方式的萌芽、發展、與改變」
與「語言活動」相輔相成。這樣的教
學策略有助於規劃圖畫勞作科／美術
科與國語科之合科教學，甚至可融入
其他目標讓學習內容更豐富。

以文字與造形為基礎，
進行教材開發

研究團隊與多位不同學制的教學者
合作[2]，選擇了上田桑鳩的〈愛〉作為
題材（請參考本書第五章─教學設計
⑦〈這是「愛」？〉），進行了同樣
單元、但不同學制學習者為教學對象
之實踐研究。首先，筆者請教學者依
據課程目標、配合教學對象訂定了年
度計畫，接著與教學者討論本實踐研
究在年度計畫中應於何時、如何進行。

〈愛〉這件作品在日本學校中很少被
當成鑑賞學習題材，而研究團隊選擇
這件作品的理由，是因這件作品衝擊、
挑戰了藝術界多方面的既有的思維。

這件作品是毛筆與墨的書法作品，
但書寫方式不像我們在國中、小學書
法課中所學的那般整齊，也不像在高
中、大學藝術相關科系所看到的具有
傳統特色。乍看之下，多數人會以為
這位書法家寫了「品」字，不過作品

的標題是「愛」。「為什麼作品標題
是『愛』呢？」大家心中是不是浮現
了這樣的疑問。為什麼說這件作品挑
戰了我們既有的思考？各位讀者是不
是用文字的字形解讀這件作品的造形
了呢？又或者各位是不是想著作品標
題應意指作品的文字內容呢？

正因這件作品文字與造形之間的關
係令人摸不著頭緒，若能駐足觀看、
思考，則能使人重新檢視自己長年累
月形成的藝術思維，從中獲益良多。[3]

為了幫助學習者鑑賞這謎樣的作品，
研究團隊思考了各樣的方式與策略。

選定「觀點」進行備課

本書前面的篇幅已經反覆提及選定
「觀點」的重要性。接下來筆者將介
紹〈這是「愛」？〉這篇教學設計。

這是一篇不分學制、不分學科的實

踐研究，給學習者的提問是：「為何寫著『品』，標題卻是『愛』？」。本研究選訂的觀點是「（B）作品主題」。接下來為大家介紹在不同教學現場，學習者以作品主題為中心，仔細觀察了造形要素、了解創作背景後發表的看法。「不是品，是三個口，很吵。」（小三），「作品標題和作品本身的造形不一定要一樣。」（國一），「作者想藉這一大片留白，表達什麼是品格。」（高二），「蝸牛一家三口感情很好、一起向左爬。作者大概想要大家愛護動物吧！」（小六、高二）、「因為作者有簽名，我想他試著把自己所認為的『愛』，具體地用圖像呈現吧！」（高二）。

接著，當學習者聽取教學者適時的補充解說、進一步理解「作者的創作靈感是看到自己的小孫子在地上爬」，立即領會「的確變像小嬰兒在地上爬的樣子」。

當教學者面對學習者的發言時，備課時所選定的之「觀點」會發揮指標性的作用，就像地圖上標示方向的箭頭一般，幫助教學者掌握討論的脈絡，看出學習者如何從造形要素中，找尋與作品主題相關的線索。若是備課時沒有選定「觀點」，面對學習者的種種發言時，教學者只會感受「學生們發表很踴躍呢！」而無法進行下一步的指導。

換句話說，備課時訂下明確的「觀點」，能幫助教學者在實際教學時引導學習者思考，使其看法、感知方式不斷發展與改變，使討論不至於繞著同樣話題原地打轉。

然而，選定「觀點」並不等於侷限鑑賞者的發言。當學習者的發言提及非選定的「觀點」時，教學者若能掌握「觀點」與「觀點」之間的關係，當下即能應對。因備課時明確選定「觀點」，實際授課時才能以俯瞰的視角、解讀學習者多樣的看法、感知方式。

此外，若教學者在備課時能整理出與學習內容相關之「觀點」、掌握題材特性，更可以適時給予學習者選定「觀點」之外的回饋，使學習內容更深入、豐富。

理解「觀點」之間的關係

在進行本次實踐研究時，筆者及研究團隊一開始選定「（B）作品主題」[4]，但隨即發現此觀點與「（D）關於作品的知識」有密切的關係，所以就一併將「（D）關於作品的知識」納入備課內容，預備引導更深入的學習。上田桑鳩這件作品的影響力觸及

日本近代的書法及繪畫，當代沒有任何其他作品能出其右。上田桑鳩與同時代其他書法家一樣，一方面以研究、臨摹前人的作品為基礎，一面也發表像〈愛〉這樣的作品，嘗試新的表現方式。若是教學者補充了這方面的知識，學習者自然會好奇：「上田為什麼想寫這樣的字呢？」、「當時的人是怎麼想的呢？」。當課堂上的發言漸漸拼湊、揭露這件作品的獨特性時，「（D）與社會環境的關聯」的切入點就出現了。

若教學者想利用「（D）－1 歷史地位、文化價值」豐富學習內容，筆者建議可提供容易理解的作者年表、呈現作者不同時期的作品特色，或介紹繪畫、雕刻等其他方面的前衛作品。若跟學習者說一說有關〈愛〉在「日本美術展覽會」落選的故事，也能引導學習者思考這件作品的意義與價值。在進行這些相關的學習活動之後，重新帶著學習者觀看〈愛〉這件作品，相信學習者對於「（B）作品主題」的領略必有另一番滋味。此時建議各位教學者對照「鑑賞學習評量表」的「等級」檢視學習成效。

內容與評量標準，就能提升鑑賞學習之成效。

此外，評量標準一般來說都是依據學科的學習目標而定，因此同樣的教材在不同學科中極可能發展出不同的學習目標、學習活動、評量標準。所以透過題材研究能看出合科教學的可行性。若能藉由「跨領域共同備課」，讓教學者從多方面研究題材，不論於形式化的工作交流，將會是根本改善學習品質的契機。

｜掌握教學內容的深度｜

當鑑賞學習產生質性的改變之後，學習者會開始竭盡所能，運用所學觀看作品，並且變得求知若渴。教學者可以預期「知識」發揮效果的時間點，並且學習者也可自行決定補充「知識」的時間點。

而「教學內容的深度」也與教學者「能否明確選定觀點」關係密切。教學者若能藉著文字整理出自己的授課

｜檢視語言的運作方式｜

請教學者留意「通用評量表」中各等級的關鍵字：等級1「感興趣」、等級2「想像（指出）」、等級3「說明」、等級4「評論」。前兩階段的重點在於觀察學習者內在的變化，以身體姿態、手勢等非言語表達作為解

讀學習表現之指標，後兩階段則著重學習者的口語表達，及能否善用語言進行交流。從口語表現在鑑賞學習與國語科中扮演的角色可看出鑑賞學習與國語科的關聯性。

簡單說，鑑賞學習是以自身的看法、感知方式為基礎，與個人鑑賞不同，相遇、碰撞的過程。與個人鑑賞不同，鑑賞學習的價值在於能接觸到其他人的想法因而拓展自己的視野與境界。

但如果無法表達自己的感受、想法，則難以與他人共享、交流彼此不同的領會。

不過，我們所期待的並不只有學習者口語表達流利，而是更看重學習者動腦琢磨自己應選擇哪個詞彙、以何種方式，表達自身內心「正在發生的事情」。是一種生動的、摸索及學習如何運用語言、將自己的鑑賞體驗傳

達給他人知道的過程。而教學者的挑戰在於「一葉知秋」，必須從學習者片段的表達推敲出其內心世界。因此鑑賞學習時，作品是師生彼此相遇的「地點」。透過鑑賞學習，我們看見國語廣義的的學科特質。●[5]

─跨領域的國語科鑑賞學習─

依據中央教育委員會所制定之「國語科學習目標」，小學階段的目標為「理解句子中的主詞、句子結構與表達方式；根據目的總結文章；將多個訊息連結以加深理解等」，中學階段的目標為「將自己想表達的內容有根據的、明確的、以書寫或口語方式表達；從多個訊息中擷取適當的訊息後將其互相比較、聯繫；能理解文章的依據、脈絡、表達方式、並針對其發表評論等」●[6]。

我們可以理解中央制定這樣的學習目標是因為這關乎每個人在社會中與他人相處時所需要的能力。國語的學科能力之重要性不言而喻。若能進行國語與美術合科的鑑賞學習，當學習者鑑賞學習成效提升之後，國語的學科能力也會一併提升。無論與哪一科進行合科的鑑賞學習都能得到同樣效果。因此教學者若具備實踐合科鑑賞學習的素養，將幫助各學科的學習變得更生動。

─藉由「鑑賞學習評量表」連結學習內容─

目前的國語科以「養成能使用國語、正確理解、並適切表達的資質與能力」為學習目標，而一般認為這「需要能讓學習者使用語言表達看法、感知方式的學習內容」●[7]。

接著介紹研究團隊是如何達成這樣的目標。這是國中鑑賞學習指導課程，使用的作品是〈愛〉。筆者為國中階段所規劃的學習表現是「書寫一篇有關藝術鑑賞的文章」，學習目標為「藉由對話式鑑賞學習，讓學習者在同儕交流中提升對作品理解及寫作的深度」，而不採用個別寫作的方式。並且，在備課時依據「鑑賞學習評量表」製作了一張自我評量表作為學習者自評學習成效之用。期待學習者能寫出一篇涵蓋作品主題、構成、創作背景、社會背景等具有深度的說明文。為了達成有效的學習，在教學計畫中規劃的指導方式為：先「針對書寫文法及文章段落進行說明，讓學習者理解向他人傳達自己想法的重要性，並學習其表達方式」[8]，再進入本次的實踐研究。

筆者與研究團隊深信國語科教學時，若是將文法、作文當成獨立的學習內容，則難以達成學習目標。所以為了連結國語科各個層面的學習內容，本次的實踐研究將「鑑賞活動」設定為教學策略，「寫一篇作文」是表現任務，「撰寫一篇有關藝術鑑賞的文章」為主要的學習內容。

並且，「鑑賞學習評量表」也是規劃課前活動與教學單元各個主題的參考指標。學習者填寫依據「鑑賞學習評量表」製作的自評表時，則是教學雙方共享「觀點」的時刻，也讓學習者體驗國語與美術合科的鑑賞學習、因著語言帶來的學習深度。

高中藝術科之書法教學

本書的第一章曾提及，全國的調查結果顯示教學者進行鑑賞學習指導時，因評量指標難以設定以致於無法提升鑑賞學習指導的深度。（請參閱本書第一部第一章）面對類似挑戰的教學現場是高中藝術科的書法指導課。

高中的藝術科有音樂、美術、書法、工藝等科，雖都包含了「表現」與「鑑賞」兩方面的學習，但實際的學習內容大不相同。考慮日本近代之前，並不分別鑑賞書法、繪畫、工藝等不同類別的藝術作品，筆者認為藝術鑑賞學習也不應該被類別所侷限。因此，在製作「鑑賞學習評量表」之「觀點」時，也期望能制定出適用不同類別、不同特質之藝術作品的「觀點」來幫助教學者提升學習成效。

如果各位有機會利用「鑑賞學習評量表」構思不同類別的鑑賞學習計畫，您將會帶領學習者發現：不同類別之

藝術作品（例如美術與書法）具有其共通性與差異性，共同的要素爲鑑賞學習的本質，而差異性則可成爲認識不同藝術表現之本質的機會。

從「（A）看法、感知方式」到「（E）人生觀」

現今的教育趨勢，主張人類的能力不侷限於單一學科的知識與技能。因此，論述教學者應具備的專業能力時也不再流於封閉的學科思想、要求單一學科的指導能力，而是著重能掌握各學科、統整課程的能力。

雖然本書主要論述美術鑑賞學習指導法，但本書並非單一學科思想。「鑑賞學習評量表」具備「多本」、「多元」的精神，涵蓋美術與其他學科之學習目標，強調學習者可透過鑑賞學習活動，培養各種情境所需之能力與

素養。這也是「鑑賞學習評量表」用二重線將「（A）看法、感知方式」、「（E）人生觀」區隔、分開的用意。

此外，「鑑賞學習評量表」也嘗試呈現學習者之「（A）看法、感知方式」與「（E）人生觀」的關聯性。這是一個過程，從學習者開始接觸作品、「（A）看法、感知方式」萌芽後，透過「（B）、（C）、（D）」等知覺的學習歷程，漸進式地進入價值的評定，形成個人「（E）人生觀」之過程。

值得一提的是，有許多適合鑑賞學習的作品未被選錄在教科書當中，所以教學者必須具備選用教材、規劃課程的能力。此外課程的架構也應是動態、可隨時被調整的，而非固定、堅不可摧的系統。

筆者由衷期待教學者今後發展出能

與學校課程、活動配合、具備課程結構的鑑賞學習指導。

跨學科學習

〈愛〉的鑑賞學習指導曾在國小到高中階段實施，也就說明「鑑賞學習評量表」適用於不同學制、不同年級。

今後研究團隊更期待能依據「觀點」與「等級」整理不同學制、不同年級所獲得的教學經驗。

至目前，「鑑賞學習評量表」中的「觀點」與「等級」是以小學、國中、高中階段的課程目標為基準而制定。然而，筆者尚未探討在各教育階段中，學習者從不同學科習得之先備經驗會如何影響鑑賞活動。若能掌握不同學制、不同年級、學科間的橫向關係，將有助於教學者選用作品及預測學習表現。如此一來，「鑑賞學習評量表」

今後研究方向歸納如下：

�①繼續在不同學科領域中實踐鑑賞學習指導並回顧檢討

②研發跨領域鑑賞學習課程[9]

③研究與實踐的同時，建立鑑賞學習理論體系

以上皆為牽涉廣泛的課題，需要各學科教學者及各學制學校共同合作、參與研究。今後鑑賞學習指導若能成為跨領域的研究課題，將會使「鑑賞學習評量表」蛻變、以新的樣貌呈現。

更能被適切地運用在每一個階段的教育現場、幫助教學者規劃合適的學習活動。

1)　參考瑪莉亞・阿蓮那（Amelia Arenas），《爲何這是美術？》（福のり子譯，淡交社，1998），上野行一監修《共享觀點──從瑪莉亞・阿蓮那的鑑賞教育觀點學習》（淡交社，2001）。

2)　附上原稿以〈愛〉爲題材之實踐研究（省略校名、教學者）資料。【國小】〈這件作品的標題爲何？～上田桑鳩《愛》～〉，三年級，國語（書法），2016年11月22日。〈想像這件作品的標題爲何？〉，四年級，圖畫勞作，2016年12月7日。〈這是什麼？〉，四年級，國語（書法），2016年12月12日。〈作者想表達的，是什麼「愛」？～上田桑鳩《愛》～〉，六年級，國語（書法），2016年11月22日。【國中】〈鑑賞作品後說故事！～上田桑鳩《愛》～〉，一年級，國語，2016年6月9日。【高中】〈探討書法家上田桑鳩之《愛》〉，藝術科書法，二年級，2016年12月1日。〈上田桑鳩《愛》〉，藝術科書法，二年級，2016年12月12日。〈《愛》上田桑鳩〉，藝術科書法，三年級，2016年11月19日。

3)　上田桑鳩在《書法入門》（創元社，1963）一書的序中提及：「傳統藝術特別需要鑑賞扶持、協助其發展」。本書腰帶標題爲「從讀到看──談造形美」，〈愛〉這件作品完成於漸漸開始重視書法視覺特性之時期。

4)　本章雖選定「作品主題」、以其爲重點進行題材開發，但這件作品並非只適用此「觀點」。教學者可依據學習目標及進度選擇適合之「觀點」進行教學設計。

5)　加強語言活動是所有學科的共同目標，但教學者若對語言活動抱持偏頗之價值觀，將會切割學習。提醒教學者以包容、接納的態度留意學習者非語言之表達。

6)　請參照2017年頒布之〈小、中學校學習指導要領〉「國語科改訂之主旨與要點」。

7)　參照註六同章「目標及內容」。

8)　引用自太田荣津子「第一學年國語科學習指導教案」（2016年6月9日，ノートルダム清心學園清心中學校）。

9)　前記〈學習指導要領〉中第一章總則明訂：「爲求學校有組織、有計畫的教育課程、教育活動之質的向上。」詳細記載請參照此處。

接下來介紹一則筆者的教學實例。這堂課的教材是一些同年齡、國外孩子的作品，準備給學習者近距離欣賞，然後詢問他們的感想。學習者的回答不出我所料，「使用的顏色和日本不太一樣」、「很像○○國的感覺」、「很會畫、完成度很高」，都是一些表面的評論，聽起來冷漠、不關自己的事。於是，筆者換了一個提問的方式。

"Let's try to put yourself in artist's shoes!"
「角色轉換一下，請把自己當成藝術家。」

「請把自己當成這張圖的作者。」

接著我發了一張學習單，上面有這樣的問題：「我想表現的是……」、「我用了……方式來表現我的想法」、「我希望大家看這張圖的……地方」，希望藉著這幾個問題幫助學習者換位思考，再重新開始鑑賞活動。

於是，學習者的回答與前一次迥然不同。「為什麼會選用這個技法呢？」、「……這種筆觸可以讓人感受手的動作，反覆擦掉再重畫的痕跡……」，「想強調一些細節讓近距離觀看變得更有趣……」。於是我們在思想上漸漸靠近「這張圖的原作者」，課堂上的分享也變得十分有趣、活絡。

這樣「換位思考」的目的不是讓我們脫離現實、運用想像力臆測作者創作的原意，也無關乎對錯，而是為了幫助學習者理解每件作品都有其作者，且作者與我們一樣活著、或者曾經活著。「作品都是人的創作」，若是能幫助學習者重新理解這個事實，鑑賞的時候會不會變的更有樂趣、更有人情味呢？

結語

在閱讀完本書後，您覺得如何呢？應該不再覺得「鑑賞學習指導很難」、「活用『鑑賞學習評量表』很難」、「真是難上加難」吧！隨著理解「鑑賞學習評量表」將使指導難度降低，各位應能更真實感受鑑賞活動的意義與成果。利用「鑑賞學習評量表」，美術鑑賞課將不一樣。

如同「表現領域」，「鑑賞學習」也有許多指導法，本書所提及的方法，無論題材或學習活動，只是冰山一角。各位想必理解本書之重點在於協助教學者設定目標與評量標準，並非企圖開發更多的指導法。

不過，照書裡的指示進行鑑賞學習指導後，教學品質就能提升嗎？不，沒這麼簡單，因為這關乎「美術」的學習。「美術教育」之「美術」一詞，意指創造與破壞之反覆行為、屬「擴散模式」。鑑賞學習也具備同樣的特質。但因鑑賞學習之本質屬「教育」，教學者必須在有限的時間內、有效率地規劃學習活動、以收學習成效，屬「收斂模式」，使得本書各角落交織、散發著「擴散」與「收斂」的氛圍。這也是本書獨樹一幟、難能可貴的地方。

早期，有些人以為鑑賞學習會使學習者對自己沒有信心、開始模仿或依賴他人的作品。

但筆者認為，一直以來我們的孩子在成長與學習過程中，創造性都未受到重視，加上「表

124

「現領域」容易引人矚目、方便教學者展現指導成果，使得屬於個人內在經驗、難以判斷發展軌跡之鑑賞學習指導乏人問津，難以發展相關實踐研究與理論。近年，雖然鑑賞學習開始受到關注，優秀的實踐研究也如雨後春筍，但在整個大環境下仍屬零星少數、不符比例原則。因此，筆者及研究團隊試圖整合前人有關鑑賞學習活動之教材、內容與方法，再加上本次設定目標與評量標準的研究，期待建構一個「鑑賞學習指導系統」。

由衷期待各位參考「鑑賞學習評量表」並實踐在教學上，且不吝予本書意見及指導。學習者若因著我們專業的對話，獲得更有趣、更有意義的鑑賞學習經驗，或者，更好的美術教育、實現教育意義，那真是再好不過了。

最後，謹向三元社山野麻里子女士致謝，因山野女士大力支持、協助本書出版。

2020年11月

松岡宏明

125

〔編著者〕

新関伸也 (第五章①~⑫)，第六章，大學生對於「鑑賞學習」教學演示之心得）
東海大學（日本）兒童教育學部教授。美術教育。
編著《西洋美術101鑑賞導覽手冊》，三元社，2008。編著《日本美術101鑑賞導覽手冊》，三元社，2008。共著〈使用評量尺規之美術鑑賞實踐與考察——以維梅爾〈讀信的藍衣女子〉爲例〉，《美術教育學研究》51期，大學美術教育學會，2019。

松岡宏明 (第一、二章，第五章①~⑫，學校常見的「鑑賞活動」)
大阪綜合保育大學兒童保育學部教授。博士（教育學）。美術教育。
個人著作《兒童世界 兒童造形》，三元社，2017。編著《美術教育概論（新訂版）》，日本文教出版，2018。個人著作〈有關幼保教員眼中之幼兒造形研究調查之考察〉，《美術教育》No.304，日本美術教育學會，2020。

〔著者、依刊登序〕

大橋 功 (第三章、第五章③④⑪，臺灣的視覺藝術教育)
和歌山信愛大學教育學部教授。美術教育。
監修、編著《美術教育概論（新訂版）》，日本文教出版，2018。個人著作〈有關幼兒想像畫表現中的同理心——從多方視角進行考察〉《美術教育》No.298，日本美術教育學會，2014。個人著作〈美術教育中以活動主題爲中心之題材群設定之研究——考察幼兒造形活動表現具體事例〉《美術教育學研究》46期，大學美術教育學會，2014。

藤田雅也 (第四章、幼兒遊戲與鑑賞)
靜岡縣立大學短期大學部教授。博士（學校教育學）。美術教育。
共著《美術教育概論（新訂版）》，日本文教出版，2018。共著〈有關鑑賞學習評量表製作與活用之考察〉《美術教育》No.301，日本美術教育學會，2017。個人著作〈乳幼兒素材觸摸、觀察之行爲考察〉《美術教育學研究》52期，大學美術教育學會，2020。

村田 透 (第五章⑧⑫，第七章)
滋賀大學教育學部副教授。博士（學校教育學）。美術教育。
共著《美術教育概論（新訂版）》，日本文教出版，2018。個人著作〈兒童造形表現活動之課題探究之考察——以小學生爲對象之造形遊戲主題〉《美術教育學》39期，美術科教育學會，2018。共著〈使用評量尺規之美術鑑賞實踐與考察——以維梅爾〈讀信的藍衣女子〉爲例〉，《美術教育學研究》51期，大學美術教育學會，2019。

萱のり子 (第五章⑦，第八章)
奈良教育大學教授。博士（文學）。書法學與藝術學。
個人著作《書法藝術的世界——有關歷史與詮釋》，大阪大學出版會，2000。個人著作〈有關鑑賞活動中語言與想法分享之考察〉《美術教育》No.299，日本美術教育學會，2015。編著《東亞「書法美學」之傳統與變遷》，三元社，2016。

佐藤賢司 (「換位思考」的鑑賞與現實)
大阪教育大學教授。美術教育。
編著《美術教育概論（新訂版）》，日本文教出版，2018。共著《美術教育學之今後（美術教育學叢書1）》，美術科教育學會學術研究出版，2018。共著《美術教學設計法》，武藏野美術大學出版局，2020。

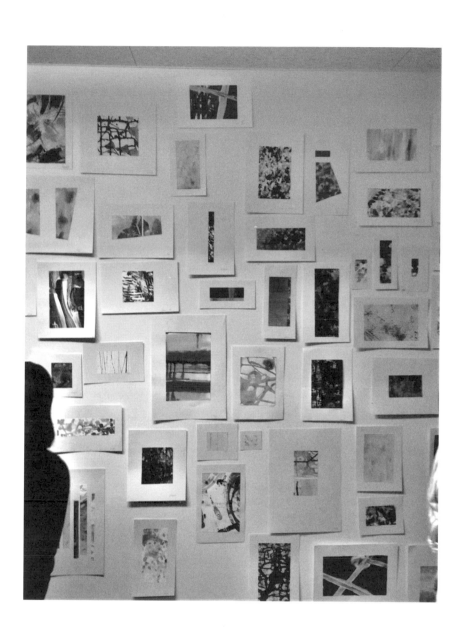

學院叢書系列 09
不一樣的美術鑑賞課── 日本鑑賞學習評量表

編 著 者：新関伸也、松岡宏明（NIIZEKI Shinya & MATSUOKA Hirotoshi）
譯　　　者：吳崇萍
審　　　閱：張美智
內頁排版：張凌綺
封面設計：張凌綺
社　　　長：鄭超睿

出版發行：主流出版有限公司 Lordway Publishing Co. Ltd.
出 版 部：臺北市南京東路五段389巷5弄5號1樓
電　　　話：(02) 2766-5440
傳　　　眞：(02) 2761-3113
電子信箱：lord.way@msa.hinet.net
劃撥帳號：50027271
網　　　址：www.lordway.com.tw

經　　　銷：
紅螞蟻圖書有限公司
臺北市內湖區舊宗路二段121巷19號
電　　　話：(02) 2795-3656　　傳　　　眞：(02) 2795-4100

初 版 1刷：2024年1月
書　　　號：L2402
ISBN：978-626-97409-9-4

RUBURIKKU DE KAWARU BIJUTSU KANSHO GAKUSHU
By NIIZEKI Shinya, MATSUOKA Hirotoshi
Copyright © 2020 NIIZEKI Shinya & MATSUOKA Hirotoshi
All rights reserved.
Originally published in Japan by SANGENSHA.
Chinese (in complex character only) translation rights arranged
with SANGENSHA, Japan
through THE SAKAI AGENCY and BARDON-CHINESE MEDIA AGENCY.

國家圖書館出版品預行編目(CIP)資料

不一樣的美術鑑賞課：日本鑑賞學習評量表 / 新関伸也, 松岡宏明編著；
吳崇萍譯. -- 初版. -- 臺北市：主流出版有限公司, 2024.01
面；　公分. --（學院叢書系列；9）
ISBN 978-626-97409-9-4（平裝）
1.CST: 藝術教育 2.CST: 藝術欣賞 3.CST: 學習評量
903　　　　　　　　　　　　　　　　　　　　112018423

鑑賞學習評量表

通用評量表

觀點 ＼ 等級	等級 4 ☆☆☆☆	等級 3 ☆☆☆	等級 2 ☆☆	等級 1 ☆
（A）看法、感知方法	聆聽他人對作品主題、造形與相關知識的看法，並分析、表達自己的看法與感知方式。	聆聽他人對作品主題、造形與相關知識的看法，並表達自己的想法。	對於作品主題與造形，擁有自己的想法。	對於作品中感興趣的部分，擁有自己的想法。
（B）作品主題	理解作品傳達的主題，並進行評論。	想像作品傳達的主題，並進行說明。	想像作品傳達的主題。	解讀作品中自己感興趣的部分。
（C）造形要素與表現　（C）－1 形與色	理解作品中形與色所包含的意義與特徵，並進行評論。	說明作品中形與色所包含的意義與特徵。	指出作品中形與色的特徵。	對作品中的形與色感興趣。
（C）－2 構成與配置	理解作品的構成與配置所包含的意義與特徵，並進行評論。	說明作品的構成與配置所包含的意義與特徵。	指出作品的構成與配置所包含的特徵。	對作品的構成與配置感興趣。
（C）－3 材料、技法與風格	理解作品運用的材料、技法及風格所包含的意義與特徵，並進行評論。	說明作品運用的材料、技法及風格所包含的意義與特徵。	指出作品運用的材料、技法及風格所包含的意義與特徵。	對作品運用的材料、技法及風格感興趣。
（D）關於作品的知識　（D）－1 歷史地位、文化價值	理解作品在美術史上的意義及文化價值，並進行評論。	說明作品在美術史上的意義及文化價值。	想像作品在美術史上的意義及文化價值。	對作品在美術史上的意義及文化價值感興趣。
（D）－2 與社會環境的關聯	理解作者的想法、作品對社會環境造成的影響，並進行評論。	說明作者的想法、作品對社會環境造成的影響。	想像作者的想法、作品對社會環境造成的影響。	對作者的想法、作品對社會環境造成的影響感興趣。
（E）人生觀	體會作品影響自己的想法及與外界連結、互動的方式，進而調整自己。	體會作品影響自己的想法及與外界連結、互動的方式。	關心作品對自己想法產生的影響。	關心作品對自己心情產生的影響。